# 三天学会铅笔画

飞乐鸟 著

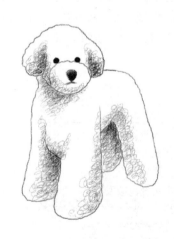

人民邮电出版社

北 京

## 图书在版编目（CIP）数据

三天学会铅笔画 / 飞乐鸟著. -- 北京：人民邮电
出版社，2024.1
ISBN 978-7-115-61954-9

Ⅰ. ①三… Ⅱ. ①飞… Ⅲ. ①铅笔画－绘画技法
Ⅳ. ①J214.1

中国国家版本馆CIP数据核字(2023)第119401号

## 内 容 提 要

绘画是一项可以学习的能力，其实它并不难，只要掌握方法，三天就足以让你成为一个绘画小达人！

本书从一点一线开始讲解如何绘制简单的花纹；然后通过圆形、方形、椭圆形等基础几何形体来讲述生活中常见事物的基本画法，同时还讲解了物体的透视表现和黑白灰的表现，最后通过各种实战练习来提高自己的绘画技法。

拿起笔来吧，这里有快乐的学习过程、简单的学习方法及高效的练习指南！还等什么呢！

◆ 著　　　　飞乐鸟
　　责任编辑　王　铁
　　责任印制　周昇亮

◆ 人民邮电出版社出版发行　　北京市丰台区成寿寺路 11 号
　　邮编　100164　电子邮件　315@ptpress.com.cn
　　网址　https://www.ptpress.com.cn
　　涿州市京南印刷厂印刷

◆ 开本：880×1230　1/32
　　印张：5　　　　　　　　　　2024 年 1 月第 1 版
　　字数：256 千字　　　　　　2024 年 8 月河北第 5 次印刷

定价：29.80 元

读者服务热线：(010)81055296　印装质量热线：(010)81055316
反盗版热线：(010)81055315
广告经营许可证：京东市监广登字 20170147 号

## 随时随地都能画

大家在生活中应该或多或少都接触过绘画，那些可爱的广告牌及笔记本中有趣的小插画，都会让人感受到绘画无处不在。

然而毕竟不是每个人都有绘画功底，所以本书用轻松简单的方式来教你3天就可以学会铅笔画的方法。通过介绍简单且最主要的素描基础，从最基本的点和线描述一些简单的花纹是怎样画出来的，然后通过组合形体来讲述生活中简单事物的基本画法，同时通过事物的透视和画面黑白灰的表达，向大家介绍绘画的基本技巧，接着列举身边常用的物品和景物，用详细的绘画步骤来讲解，这样可以让大家更直观地了解绘画的过程，同时让大家更快地掌握绘画技法。本书最后用有趣的方法讲述绘画技巧，加上自己的想象，让生硬的图画变成生动有趣的生活涂鸦，让你在短时间内轻松掌握铅笔画的画法，体会生活中的绘画趣味。

跟随本书就可以让你在每一天都有新的体验，用学到的绘画技法来增添生活的乐趣，随时随地都能画。

飞乐鸟

2023年10月

# 绘画能改变你的心态

在生活中常常会用到日记本和笔记本之类的东西，大家在翻看记录的时候，看到全是文字的笔记是不是感到枯燥无趣呀？而且笔记本上会出现很多空白处，让人觉得很浪费。

这时候拿出铅笔，在笔记本的空白处画出你感兴趣的东西，这样可以让笔记的内容更生动，画面看上去也丰富饱满。不需要画得很复杂，最好是线条简单明了的图案。

描绘生活中的场景、事物，这样可以锻炼自己的观察力，让自己更加热爱周围的生活，不仅可以提高自己的画技，也可以增添生活的情趣。

# 第1天
## 自信下笔轻松画

目录

# 第2天
# 在实战练习中掌握用笔技巧

## LESSON 3
# 一边写生，一边掌握铅笔的用法

## LESSON 4
# 巧用构图写生美丽场景

# 第3天
## 代替相机画出活力动态

### LESSON 5
## 画出富有生命力的动物

### LESSON 6
## 画娃娃如同导演选角

# 验收成果

# Q&A

# 第1天
## 自信下笔轻松画

### LESSON 1
## 一支铅笔就很简单

不懂美术？从未学过画画？那就不要错过
第一天的第一堂课。使用一支普通的铅
笔，从一点一线开始画，简单上手，让你
自信下笔有惊喜。

# 1.1 随手涂鸦第一笔

涂鸦其实是一项非常简单有趣的活动,在日常生活中做些可爱有趣的随手涂鸦,可以为你的生活增添无穷的乐趣。

## 1.1.1 点游戏

不要小瞧了一个个的小点哦!它的变化并不比其他图形逊色,只要发挥你的想象力,单调的小点也可以变化出各种各样的图案哦!

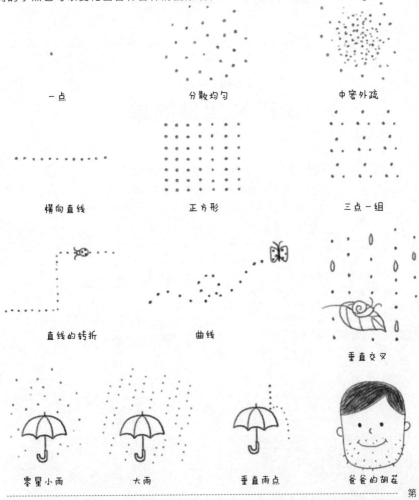

一点　　　　　　　分散均匀　　　　　　中密外疏

横向直线　　　　　正方形　　　　　　三点一组

直线的转折　　　　曲线

垂直交叉

零星小雨　　　大雨　　　垂直雨点　　　爸爸的胡茬

**线条的惊喜**

　　越是简单的东西越是可以变换出多样的造型。随手一画的简单线条就是这样,打开你想象的大门,大家一起来快乐涂鸦!

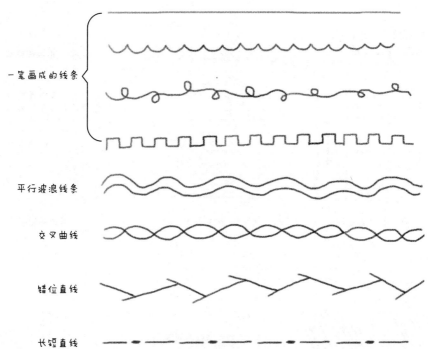

一笔画成的线条

平行波浪线条

交叉曲线

错位直线

长短直线

线条的其他运用

乱糟糟　　　　起伏的山脉　　　　球的运动轨迹　　　　电视的信号波

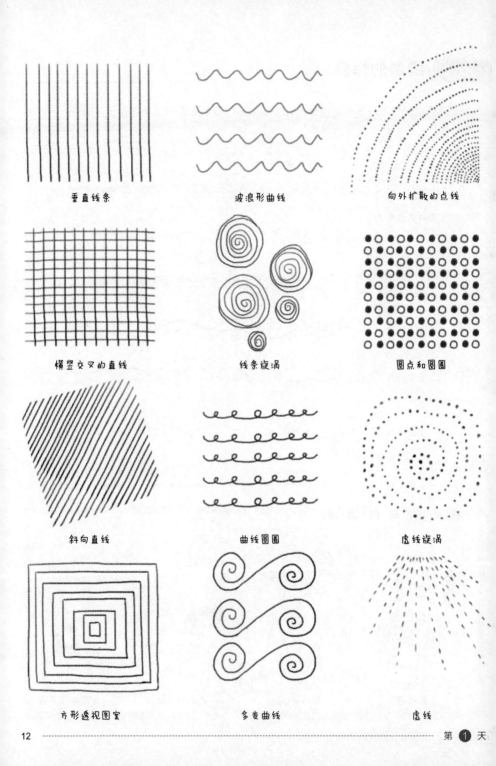

垂直线条

波浪形曲线

向外扩散的点线

横竖交叉的直线

线条旋涡

圆点和圆圈

斜向直线

曲线圆圈

虚线旋涡

方形透视图案

多变曲线

虚线

### 1.1.3 用简单花纹点缀边角

　　生活中经常会使用书签、便笺纸等小纸张之类的东西。有没有觉得单调的纸条很无趣呢?赶快拿出笔试着在小纸条上画出喜欢的花纹,让它变得丰富有趣起来吧!

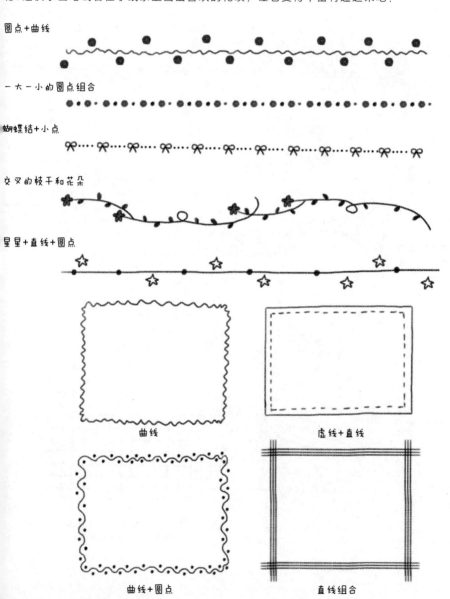

圆点+曲线

一大一小的圆点组合

蝴蝶结+小点

交叉的枝干和花朵

星星+直线+圆点

曲线

虚线+直线

曲线+圆点

直线组合

想要把心意传达给朋友，怎样做才好呢？其实很简单，拿出笔和纸，一起做出属于自己的明信片吧！把自己的心意画在纸上，制作出精美的礼物。

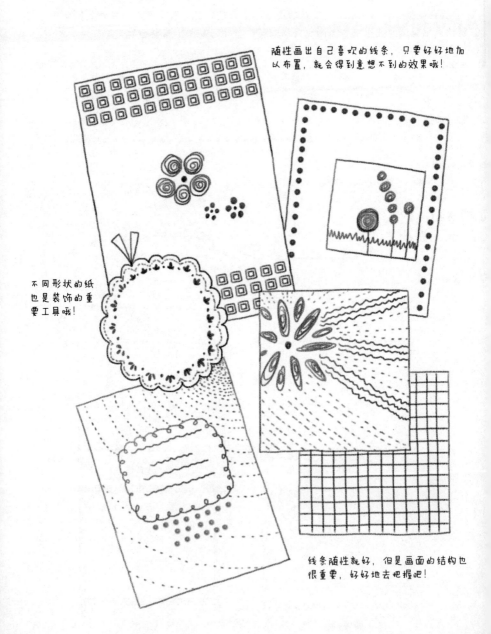

随性画出自己喜欢的线条，只要好好地加以布置，就会得到意想不到的效果哦！

不同形状的纸也是装饰的重要工具哦！

线条随性就好，但是画面的结构也很重要，好好地去把握吧！

# 1.2 怎样理解平日所见到的事物

当我们还是小朋友的时候，就认识了简单的形状，如圆形、方形、椭圆形等，但长大后仔细观察生活中的事物，就会发现很多事物都是由简单的形状演变而成的。把你所能想到的画出来吧！

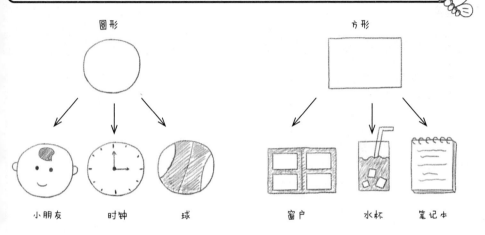

遇到复杂的事物，利用这样的原理将它们分解，就能轻易地画出想要的画面。下图是一张建筑照片，大家试着把它画出来吧！

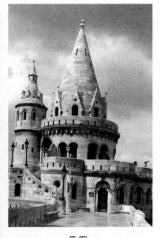

原图

分解图

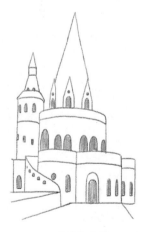

线稿完成图

前面介绍了一些在生活中比较常见的呈圆形或方形的事物，接下来就要发挥自己的想象，把生活中圆形、方形、三角形的事物都找出来，用笔将它们一一画出来吧！看看你能找到多少个与以上图形相对应的事物。

**圆形**

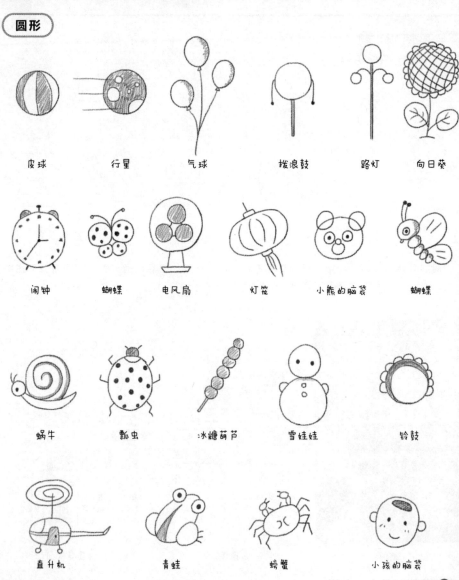

| | | | | | |
|---|---|---|---|---|---|
| 皮球 | 行星 | 气球 | 拨浪鼓 | 路灯 | 向日葵 |
| 闹钟 | 蝴蝶 | 电风扇 | 灯笼 | 小熊的脑袋 | 蝴蝶 |
| 蜗牛 | 瓢虫 | 冰糖葫芦 | 雪娃娃 | 铃鼓 | |
| 直升机 | 青蛙 | 螃蟹 | 小孩的脑袋 | | |

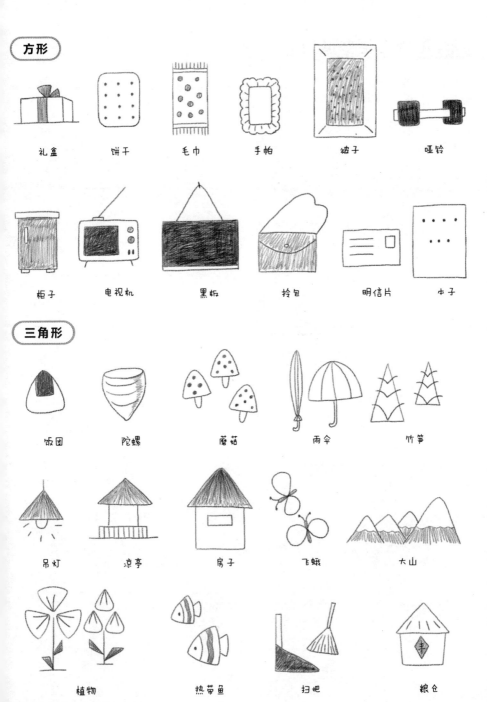

**方形**

礼盒　饼干　毛巾　手帕　被子　哑铃

柜子　电视机　黑板　拎包　明信片　本子

**三角形**

饭团　陀螺　蘑菇　雨伞　竹笋

吊灯　凉亭　房子　飞蛾　大山

植物　热带鱼　扫把　粮仓

上一小节画了许多圆形、方形及三角形的事物，下面将要画出由各种图形组合的造型，你能认出它们吗？

房子

比萨

蘑菇

饼干

闹钟

桥

校服

狗

猫

狐狸

花

蝴蝶

树

皇冠

**让符号和图案更有设计感**

　　图案的样式很多，可是如果没有用心编排设计，这些图案就会显得非常乏味。大家一起动手把图案合理地进行编排设计，让它们变得更有趣、更生动吧！

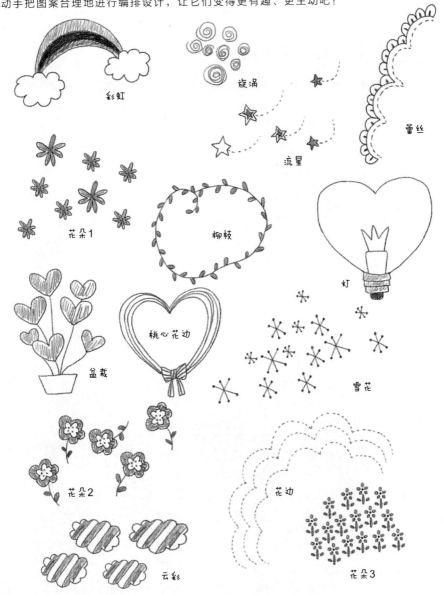

彩虹

旋涡

流星

蕾丝

花朵1

柳枝

灯

盆栽

桃心花边

雪花

花朵2

花边

云彩

花朵3

# 1.3 3分钟学会画身边的简单事物

快乐的生活涂鸦，当然离不开仔细、用心地观察生活中的一切事物，然后将它们画下来，记录下每天快乐的生活。下面就来学习如何快速画出身边的事物吧！

## 1.3.1 心意满满的花草图

当你漫步在大自然中时，是不是被美丽的花草所吸引呢？让我们用画笔将它们画出来吧！

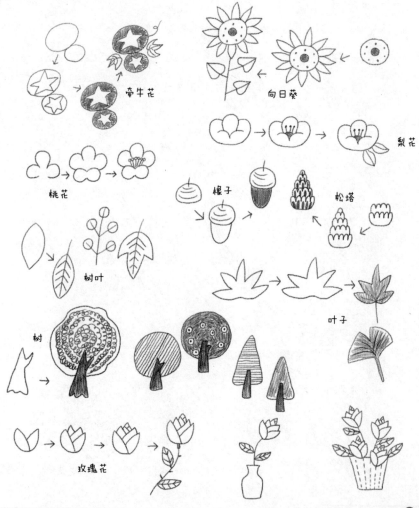

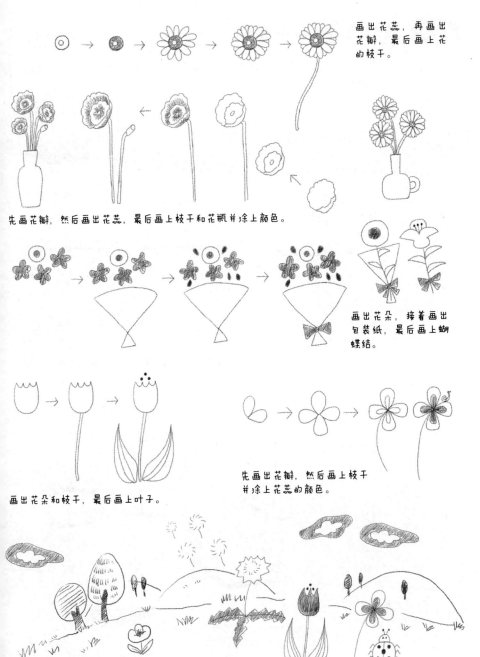

画出花蕊，再画出花瓣，最后画上花的枝干。

先画花瓣，然后画出花蕊，最后画上枝干和花瓶并涂上颜色。

画出花朵，接着画出包装纸，最后画上蝴蝶结。

画出花朵和枝干，最后画上叶子。

先画出花瓣，然后画上枝干并涂上花蕊的颜色。

## 1.3.2 轻松画出家里的物品

　　每个人都有一个温馨的家，家里不仅有亲爱的家人，还有很多装饰家的家具用品。把这些每天都会使用的家具用品画出来吧！

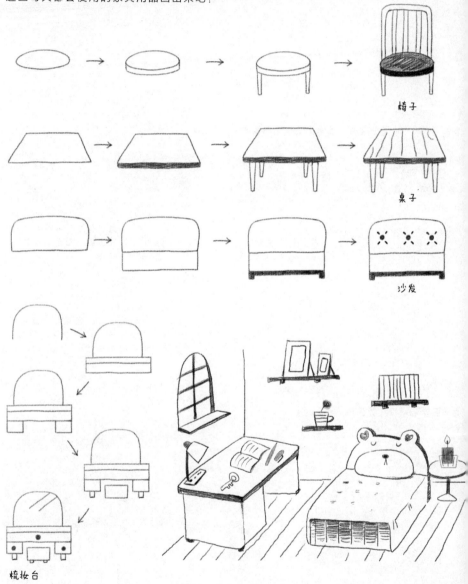

椅子

桌子

沙发

梳妆台

第 1 天

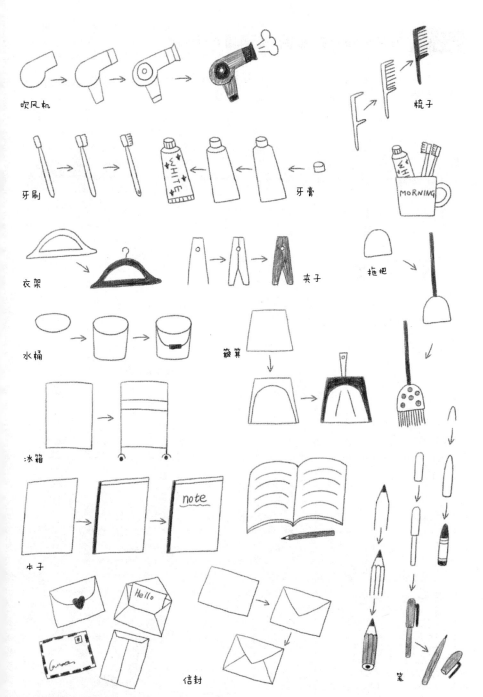

吹风机

梳子

牙刷　牙膏

衣架　夹子　拖把

水桶　簸箕

冰箱

本子

信封　笔

相信每个人都是离不开厨房的，每天看着妈妈在厨房里做出一道道美味的佳肴，是不是很幸福啊！那就把这些美食和餐具都画出来吧！

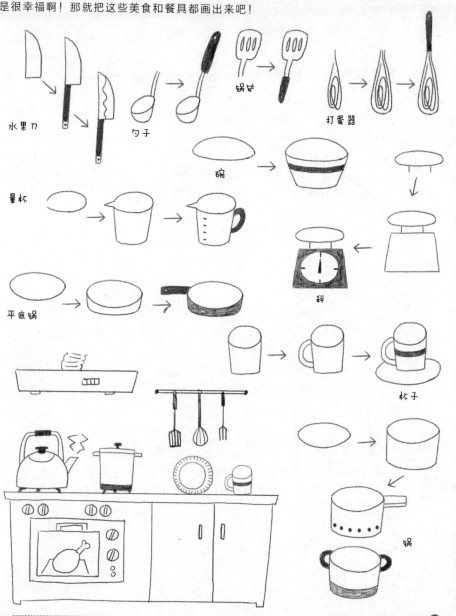

水果刀

勺子

锅铲

打蛋器

碗

量杯

秤

平底锅

杯子

锅

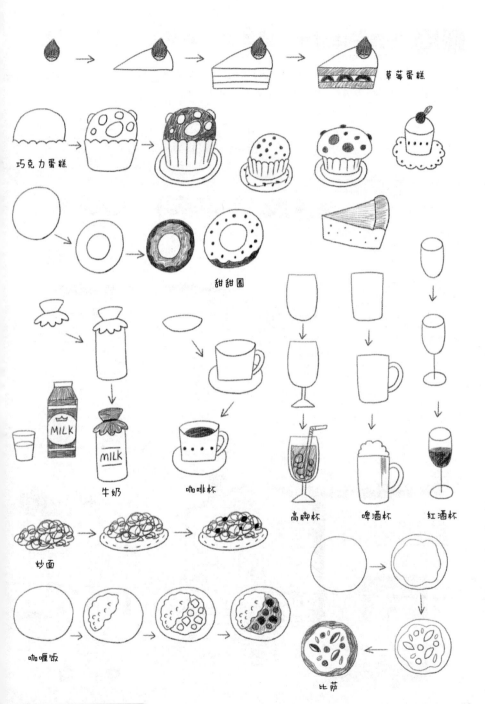

草莓蛋糕

巧克力蛋糕

甜甜圈

牛奶　　　　咖啡杯

高脚杯　　啤酒杯　　红酒杯

炒面

咖喱饭

比萨

你小时候玩过积木吗？堆方形、圆形、三角形的积木，可是我们童年很喜爱的游戏哦！现在就拿起笔"建造"一座心目中的理想城市吧！

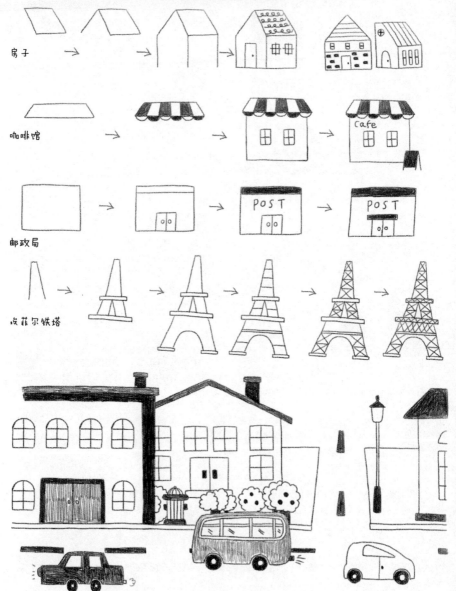

房子

咖啡馆

邮政局

埃菲尔铁塔

## 交通工具

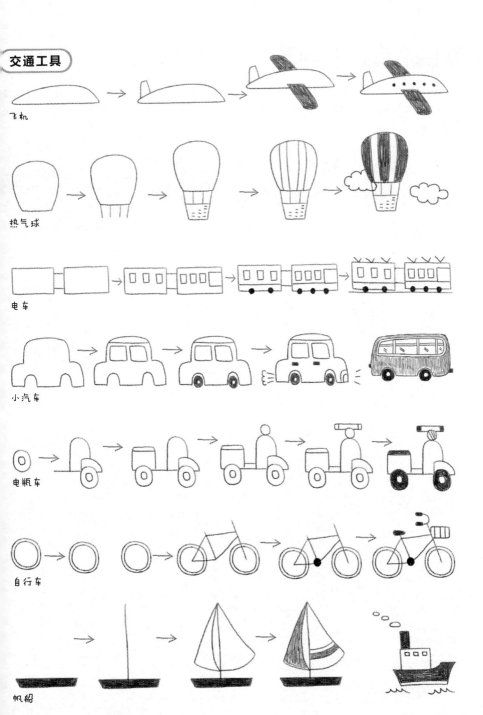

飞机

热气球

电车

小汽车

电瓶车

自行车

帆船

## 拓展小手工　用简单图形画十二生肖

可爱的兔子、威风的老虎……这些在我们很小的时候就知道的十二生肖，是不是很有趣啊！现在大家试着拿起画笔，画出简单有趣的十二生肖，看看你会用怎样的线条来描画出它们呢！

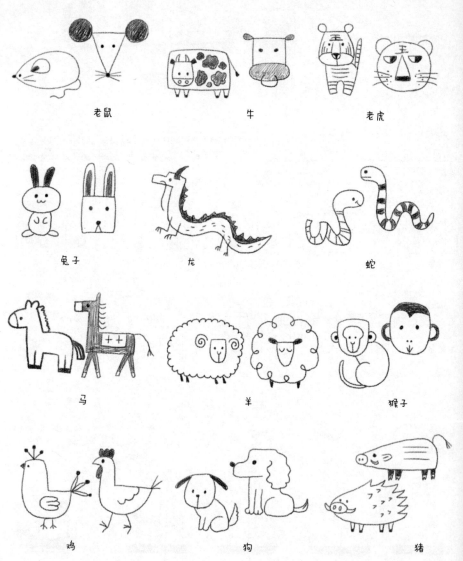

老鼠　　　　　　　　牛　　　　　　　　老虎

兔子　　　　　　　　龙　　　　　　　　蛇

马　　　　　　　　羊　　　　　　　　猴子

鸡　　　　　　　　狗　　　　　　　　猪

# 第**1**天

## 自信下笔轻松画

### LESSON 2

## 创造跃然纸上的真实感

人们常说图画上的东西是假的，如果你这样想，只能说你对了一半。其实运用好简单的透视就能让平面的图画变得立体、逼真，不信的话，看看接下来的内容就知道了。

# 2.1 从不同的角度观察物体

从不同角度观察同样的一个物体，能呈现出不同的形态，你相信这个说法吗？不如尝试用不同的角度去观察身边的事物，看看它们之间有什么不同。

## 2.1.1 表现更加遥远的效果

远处的景物应该怎样绘制才能表现出很遥远的效果啊？这是最基本的透视知识，画出近大远小的感觉就能很好地突出这种效果。

看得出这条路有多远吗？

喂！这里这里！

在远处再摆一个小礼品盒，它看起来更小了。

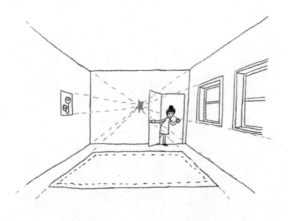

## 2.1.2 表现更加渺小的效果

　　大家有没有发觉，从高楼上向下看时，下面的事物都变得好小哦，这就是透视给人的感觉。下面来试试如何表现渺小的手法吧！

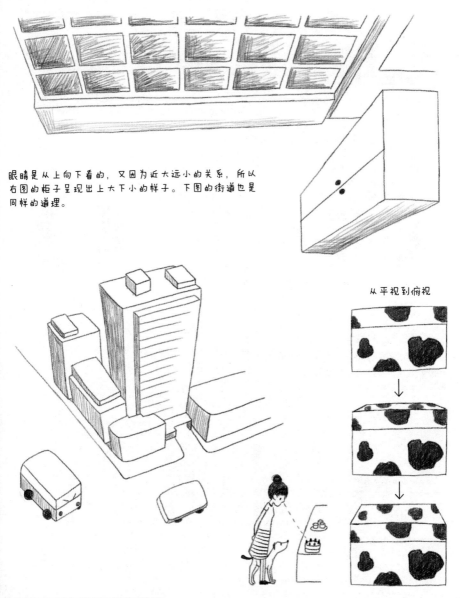

眼睛是从上向下看的，又因为近大远小的关系，所以右图的柜子呈现出上大下小的样子。下图的街道也是同样的道理。

从平视到俯视

**表现更加高大的效果**

有些事物需要表现出更高大的视觉冲击感，比如城市中的摩天大厦，怎样才能表现出来呢？看看下面的例子就知道了。

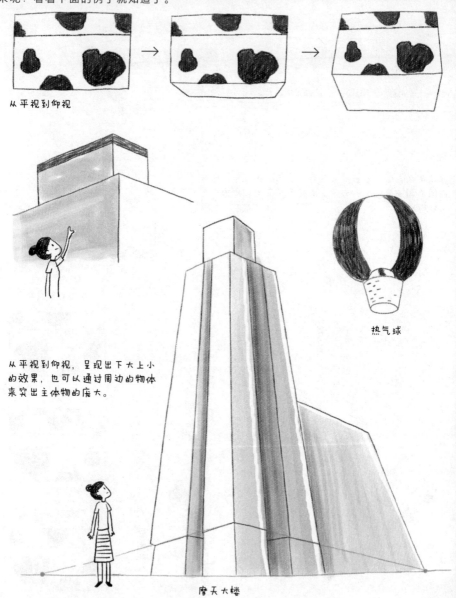

从平视到仰视

从平视到仰视，呈现出下大上小的效果，也可以通过周边的物体来突出主体物的庞大。

热气球

摩天大楼

透视法则能让你更好地了解什么是透视，以及透视是怎样画出来的。大家先看下面的内容就可以轻松理解了。

**一点透视**

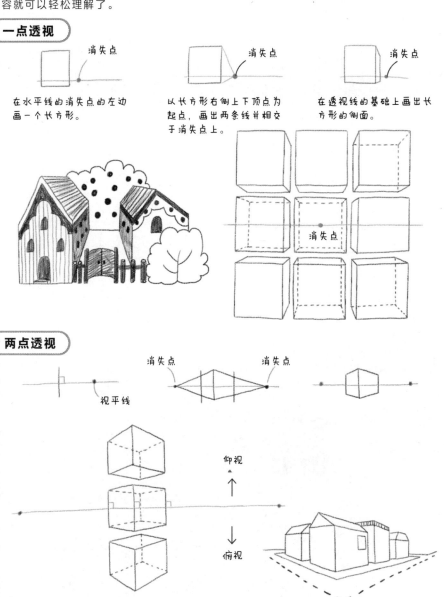

消失点

在水平线的消失点的左边画一个长方形。

消失点

以长方形右侧上下顶点为起点，画出两条线并相交于消失点上。

消失点

在透视线的基础上画出长方形的侧面。

消失点

**两点透视**

消失点　消失点

视平线

仰视

↑

↓

俯视

## 三点透视

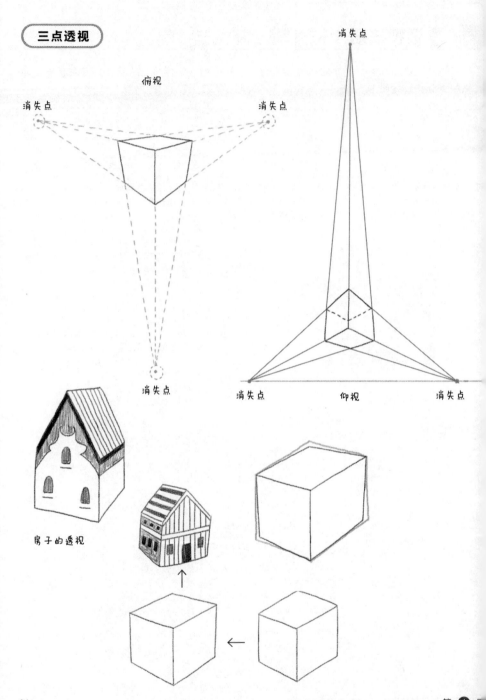

俯视

消失点

消失点

消失点

消失点

消失点

仰视

消失点

房子的透视

# 2.2 远近透视法的诀窍

　　每当问到初学者，绘画中最难的是什么时，我想肯定很多人都会说是透视，其实透视并没有那么难，你需要知道一些小诀窍。

## 2.2.1 看不见的延长线

　　在生活中，其实每一个角度都有你所看不到的延长线。如果你能掌握好这条线，那么对你掌握透视可是大有帮助的。

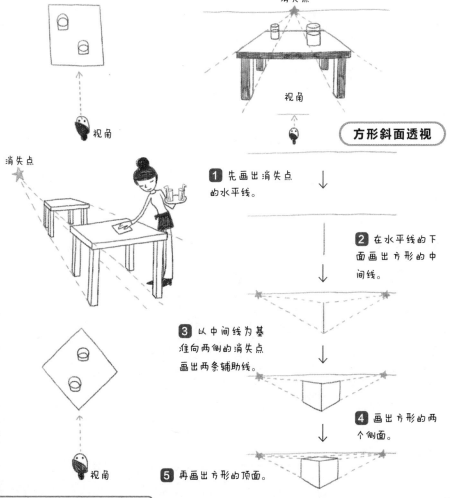

方形斜面透视

1 先画出消失点的水平线。

2 在水平线的下面画出方形的中间线。

3 以中间线为基准向两侧的消失点画出两条辅助线。

4 画出方形的两个侧面。

5 再画出方形的顶面。

## 2.2.2 铅笔也能帮你测量

当你在家里画静物的时候，是不是很怕结构和形体画不准呢？其实很简单，利用手中的铅笔就可以帮助自己测量。

### 基本线是一切的基准

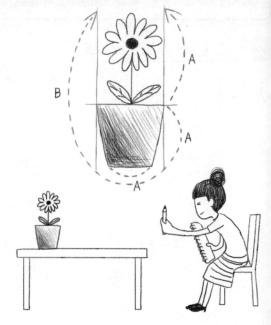

**1** 画出基本线。

把盆栽的宽度（A）当作基本线。首先在图纸的下方画出一条任意长度的基本线，把这条线当成画面上的基本线。

**2** 目测盆栽的尺寸。

接着用画笔目测出基本线的长度。

**3** 比较长度。

把测得的基本线长度和盆栽的高度做比较，盆栽的高度大约是基本线的2倍。

**4** 在画纸上描绘。

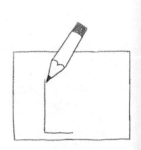

在画纸上画出是基本线2倍长的线条作为盆栽的高度。

## 2.2.3 常见的透视错误

大家在学习绘画的过程中，是不是经常会遇到很多透视上的困扰啊？通过下面几个例子我们来讲解一下画面中的事物究竟错在哪里。

### 错误一：透视不完整

立体感的呈现没有做到有始有终。例如，绘制一个俯视角度下的杯子，在画杯顶的时候透视是准确的，但是画杯底的时候，却忘记了透视法则的运用，这样画出来的杯子就会感觉怪怪的。

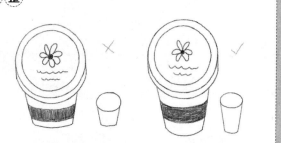

### 错误二：没有近大远小的表现

要画出物体的立体感而不只是画出平视的效果。透视有平面透视和成角透视之分，可以理解为近大远小、近高远低、近实远虚。如果忽略了这一点，画面看起来就会很别扭。

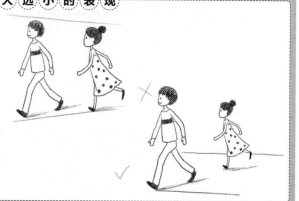

### 错误三：矛盾空间

在一个平面内如果有一个或是多个物体的话，那么每一个物体的透视都要一致。

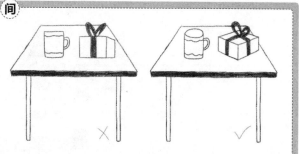

　　绘画的魅力是无穷的，多种多样的画风成就了各种各样的事物的表现。发挥你的创造力，把周围的东西变得有趣起来吧！

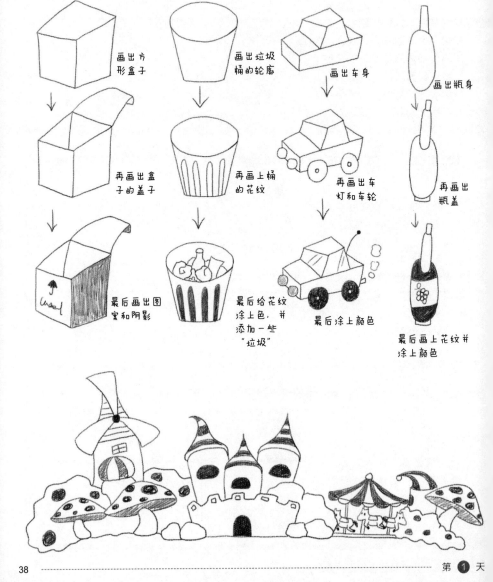

画出方形盒子

画出垃圾桶的轮廓

画出车身

画出瓶身

再画出盒子的盖子

再画上桶的花纹

再画出车灯和车轮

再画出瓶盖

最后画出图案和阴影

最后给花纹涂上色，并添加一些"垃圾"

最后涂上颜色

最后画上花纹并涂上颜色

透视构图

　　是不是经常为一些怎样构图的事情烦恼啊？当面对比较繁琐的事物时，完全可以参考下面四种透视构图。

**平行构图**

**三角形构图**

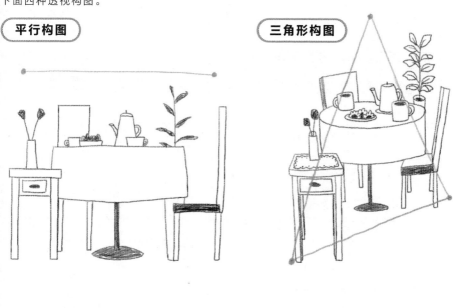

**俯视圆形构图**

**纵深透视构图**

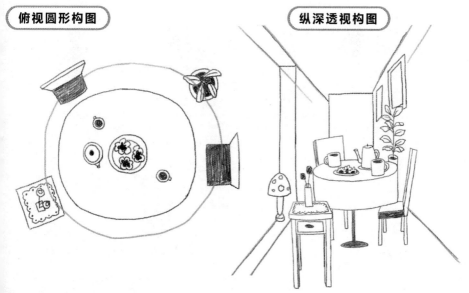

# 2.3 光影黑白灰

素描的世界就是由黑白灰组成的，可不要小看了这三种色调，如果能够熟练运用它们，可以创造出令人意想不到的效果哦！

## 2.3.1 捕捉光源的方向

在绘画的时候，最开始要做的工作就是寻找光源的方向，它决定了画面中事物阴影的位置，这点很重要。

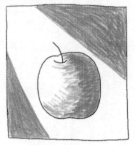
光源来自物体左上角

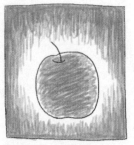
光源来自物体背后

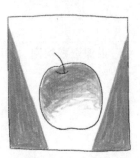
光源来自物体下方

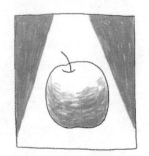
光源来自物体上方

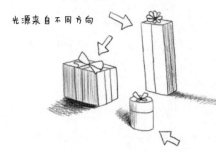
光源来自不同方向

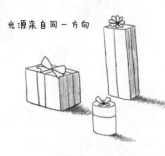
光源来自同一方向

**找到明暗交界线**

明暗交界线一般出现在事物结构的转折处，可以说，它决定了事物自然写实效果的表现。

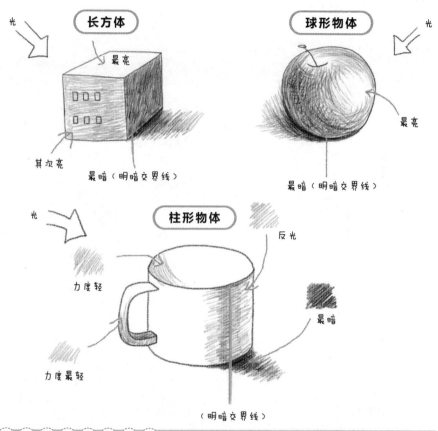

长方体

最亮

其次亮

最暗（明暗交界线）

光

球形物体

最亮

最暗（明暗交界线）

光

柱形物体

反光

力度轻

最暗

力度最轻

（明暗交界线）

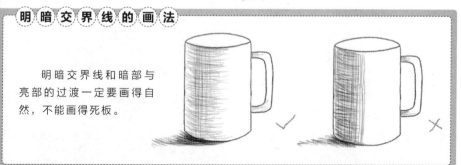

明暗交界线的画法

明暗交界线和暗部与亮部的过渡一定要画得自然，不能画得死板。

描绘影子的方法有很多种，下面就来总结一些描绘影子的方法吧，看了就会明白哦！

线条流畅，两头尖细，下笔时由力度轻，转销重一点的力度，再以轻一点的力度收笔。

长线斜交叉，可以用来表现物体的大概明暗关系。

下笔不可以太用力，否则线条会显得短小且不流畅。

尽量避免画垂直交叉线条，否则画出来的效果会很死板。

## 基本描影法

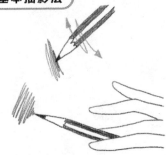

让铅笔笔尖如钟摆般移动，以画出柔和的阴影。笔尖不要离开纸张，让它一直在纸张表面轻轻地来回描绘，让色调的颜色保持深浅一致。

## 线影法

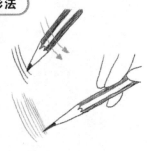

上图所示也是用来描绘阴影的技法，但此技法是朝一个方向画出每一条线条，且线条之间的间距保持基本一致，这样便能画出漂亮的阴影。

## 交叉线描影法

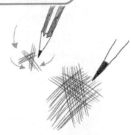

将各个方向的平行线条重叠，便可以加深阴影。

## 自由描影法

在基本描影法的基础上在纸张表面随机移动铅笔笔尖来描绘不同浓淡的阴影。

## 2.3.4 别忘了反光

在学习素描的时候我们知道了高光的作用，但物体的反光也很重要，下面就来看几个例子吧！

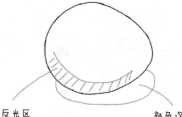

反光区          颜色深

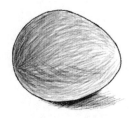

阴影的加深能增加物体的立体感。

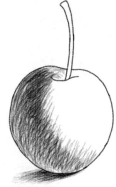

没有反光，画出来的物体就很难表现出立体感，而且物体的暗部边缘容易和影子混在一起，变成一团难看的黑块。

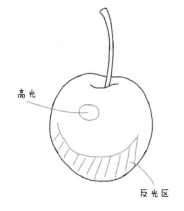

高光

反光区

反光能增强物体的质感。

仔细观察小物体，它也会有完整的明暗层次，如右图所示。

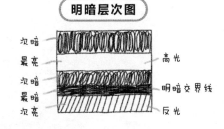

### 明暗层次图

次暗          高光
最亮          明暗交界线
次暗
最暗          反光
次亮

## 2.3.5 复杂型光影

　　前面介绍的光影相对单一。可是有些特殊的光影远远要比想象中的复杂多了，明白以下几点也能很好地掌握这方面的知识。

**顶光**

**逆光**

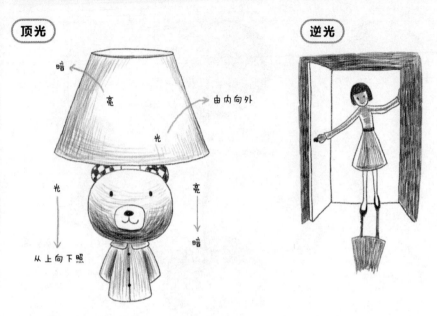

暗
亮
由内向外
光
光
亮
暗
从上向下照

**玻璃球的受光**

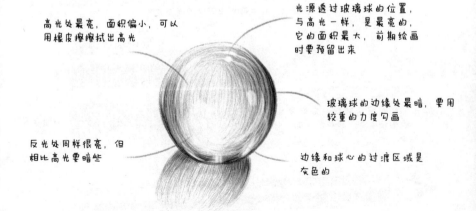

高光处最亮，面积偏小，可以用橡皮擦擦拭出高光

光源透过玻璃球的位置，与高光一样，是最亮的，它的面积最大，前期绘画时要预留出来

反光处同样很亮，但相比高光要暗些

玻璃球的边缘处最暗，要用较重的力度勾画

边缘和球心的过渡区域是灰色的

# 2.4 素描是怎样练成的

想学绘画的同学们，你们知道素描是怎样练成的吗？其实如果能掌握一些主要的技巧和知识点，就能清楚明白了。

## 2.4.1 "两快一慢"的绘画节奏

画画并不是很难，初学者对绘画节奏的掌握可能不是很到位，其实能熟练地掌握好绘画节奏，你自己就可以轻松画画了。

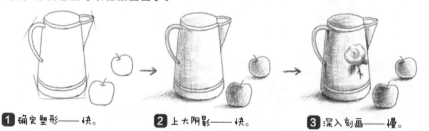

1 确定塑形——快。　　2 上大阴影——快。　　3 深入刻画——慢。

练习素描有以下两种方法。

**石膏法**

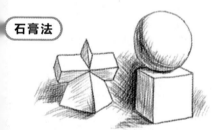

石膏几何体表面洁白，形体轮廓清晰，所以其透视是明确的，便于在写生时培养良好的观察能力和掌握素描的基本技巧。

**速写法**

速写能帮助我们快速地确定物体的形体和光影，无需细致刻画，但一定要画准确。

**透 视 检 测**

学习素描似乎很难，这里有一个小诀窍，能帮助你准确地把握物体的形体！

看不出自己画的透视是否准确，就把画板倒过来看看。

乍一看透视是对的，但倒置画面后，看到房屋的延伸线不能相交的，因此透视是错误的。

## 2.4.2 过白或者过黑

相信很多人都听说过，黑白配是永远的经典搭配。在绘画中静物的色调也是如此，不信看看下面的图吧！

**画面过黑**

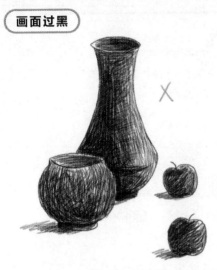

**画面过白**

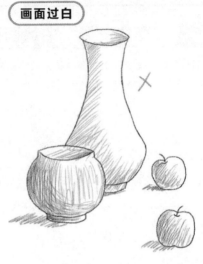

画面过于黑就显得整幅画没有层次感。出现这个问题的原因不是没有认真绘画，而是在画每一个物体时都过于用力，画面中没有亮色。

画面过于白则正好相反，每个物体都只是点到为止地轻轻绘画，整个画面看起来是轻飘飘的，画面中没有重心。

**画面明暗有区分**

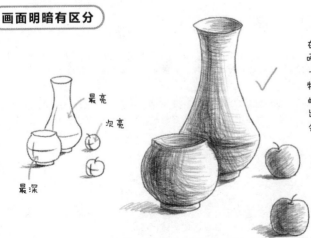

最亮

次亮

最深

在一个画面中一定要区分出哪一个是第一深色物体，哪一个是第一浅色物体。每个物体的明暗都是有深有浅的，在绘画的过程中应表现出深浅变化，这样的画面才会体现出层次感和立体感。

这个世界有明就有暗，暗能衬托明，明也能衬托暗。

**明暗对比**

要明白一幅画面没有绝对的暗，也没有绝对的明，明与暗都是相互比较形成的，例如右图的花瓶，你能判断出它是明亮的还是深暗的吗？

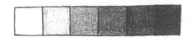

若和浅色饼干放在一起，那么花瓶就显得暗了。

若和黑色瓷碗放在一起，那么花瓶就是画面中最亮的。

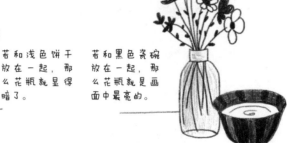

**虚实结合**

虚

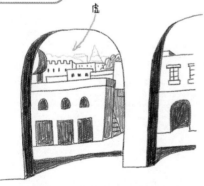

远处淡而虚

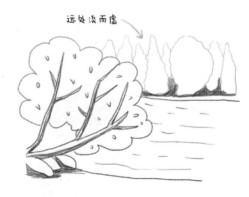

除了要注意明暗外，还要用线条的虚实来表现物体的远近关系。

# 随堂测验 变身3D眼睛

现在用你具有透视能力的眼睛，看看一个物体在四种视角下，会呈现出怎样的形态，看完后自己尝试绘制一下最后一列的桌子在其他三种视角下的形态。

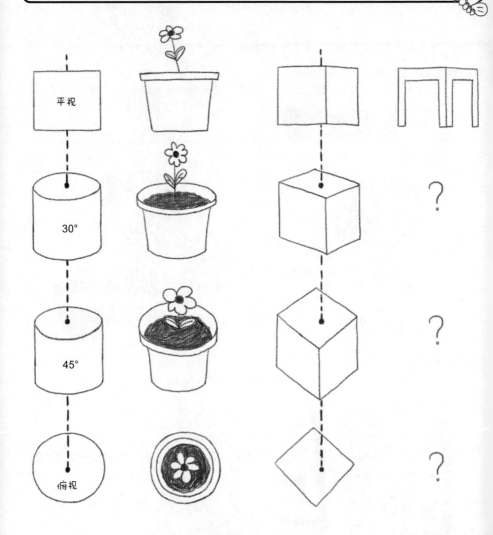

平视
30°
45°
俯视

# 第 **2** 天
## 在实战练习中掌握用笔技巧

### LESSON 3
## 一边写生，一边掌握铅笔的用法

平时用实战的方式来锻炼自己使用铅笔的技巧，运用铅笔笔触的浓淡画出物体的明暗关系。接着运用排线的技巧来刻画静物，并且画出物体的质感。只要掌握好这些基本的技法，就能一边写生一边熟练地掌握铅笔的用法。

# 3.1 铅笔的超强可塑性

虽说是简单的一支铅笔，但也别小瞧了它。小小的笔却有着很大的能量，能够绘制出精美的图画，这就是铅笔的可塑性。

## 3.1.1 铅笔的软硬与粗细

铅笔笔芯的软硬粗细，可以呈现出不同的画面效果。了解了铅笔的这一特点，在绘画过程中灵活地加以运用，对绘画会有很大的帮助哦！

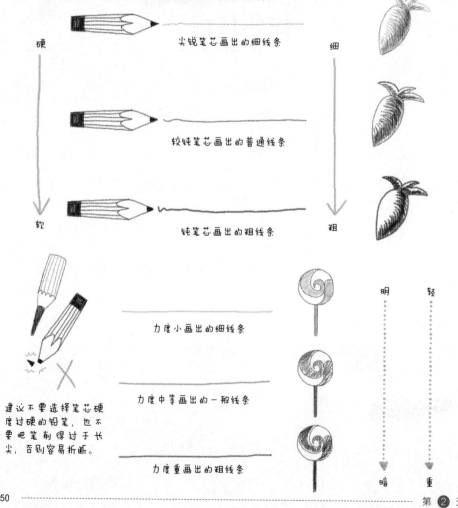

硬

尖锐笔芯画出的细线条

细

较钝笔芯画出的普通线条

软

钝笔芯画出的粗线条

粗

力度小画出的细线条

明　轻

力度中等画出的一般线条

力度重画出的粗线条

建议不要选择笔芯硬度过硬的铅笔，也不要把笔削得过于长尖，否则容易折断。

暗　重

　　铅笔是一个很神奇的"魔术"道具，可运用软硬不同的笔芯来呈现不同的画面效果。拿出你的笔试一试吧！

按照笔芯的软硬度来区分，从软到硬通常为6B、5B、4B、3B、2B、B、HB、2H、3H、4H、5H、6H。B—BLACK（黑度），H—HARD（硬度）。B前面的数值越大，表示铅笔笔芯越软，画出的颜色越黑；H前面的数值越大，表示笔芯越硬，画出的颜色越淡。

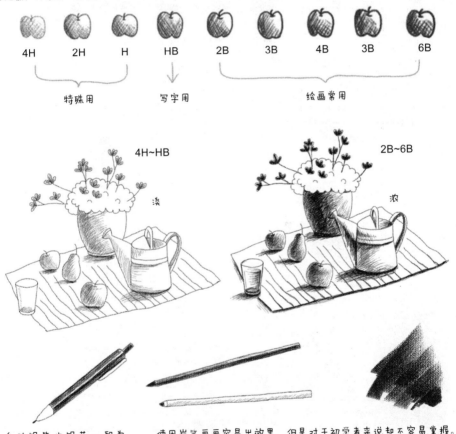

　　自动铅笔的铅芯一般为HB，软硬适中，常用于写字。笔芯的粗细一般有0.5mm和0.7mm两种，不建议用来画画。

　　使用炭笔画画容易出效果，但是对于初学者来说却不容易掌握。初学者在画画时要先抓住画面中的黑白关系，再处理灰"的过渡，避免画面过于死气沉沉。我们使用炭笔绘画时，应先用软炭后用硬炭，且硬炭不宜多用，并注意及时修整好边缘，避免画面"糊"掉。

### 3.1.3 用铅笔的笔触表现不同质感

不同的铅笔笔触，可以表现很多不同材质的物品，这听上去是不是很神奇啊？若不相信，自己拿起铅笔去尝试和感受一下吧！

毛绒玩具

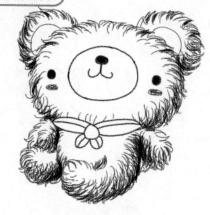

其实可以运用很多种线条表现出毛茸茸的效果，有的是绕圈圈，这样可以自然地留出空隙。

围巾

用笔尖快速地画出线条，末端会变得尖而细，很适合画出长毛的效果，就像上图所示的玩具熊。

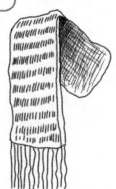

竹篮

简单的波浪线条和短弧线都可以呈现出不同的画面质感。上图的围巾是用密集的短线条画出其毛线编织的感觉，而左图的竹篮则是使用短弧线和波浪线条来描绘出竹篮纹路的。

## 木板凳

在画木头纹理的时候需要特别注意木头的断面。树木一般都是有年轮的，用笔尖以绕圈画的方式可以表现这种木纹。注意纹路要画得自然一些，不用特别规整。

## 铁铲子

铁制品非常坚硬光滑，颜色较深，所以在表现的时候要大力涂抹，并自然留白以突显坚硬物体的立体感，另外在焊接处可以适当地加深刻画。

## 皮靴子

皮质靴子最重要的是要表现出皮质的光泽度，用较粗的笔融来回涂抹，为靴子上色；接着只要在适当的地方留下较方正的空白区域，自然地形成高光，就呈现出皮革的效果了。

通过不同的画法和用笔力度，可以画出各种不同的、好玩的、有趣的笔触。有了这些笔触，就能在画面中表现更多效果了。

### 点状笔触

把笔芯削尖，采取用力握笔的方法在纸上点上圆点，笔尖越尖，细圆点越清晰，反之会变得柔和。

### 尖锐笔触

把笔芯削尖，用一般握笔姿势画出简短有力的线条。

### 模糊笔触

以模糊的短线斜涂，常用于小面积平涂。

### 旋转笔触

用一般握笔方法，用画圆圈的方式就能表现出来，笔芯粗细会对表现力产生一定的影响。

### 钝笔笔触

把笔芯在纸上磨一下，让它变钝，然后用一般握笔方法在纸上画出短粗的线条。

### 流畅笔触

用一般握笔方法，从左至右画出流畅的长线条。

### 垂直交叉笔触

用一般握笔方法，画出垂直相交的直线。

### 平涂笔触

用一般握笔方法，让整个笔芯与纸面接触，轻柔并均匀地涂抹。

### 斜交笔触

用一般握笔方法随意画出交叉的斜线。

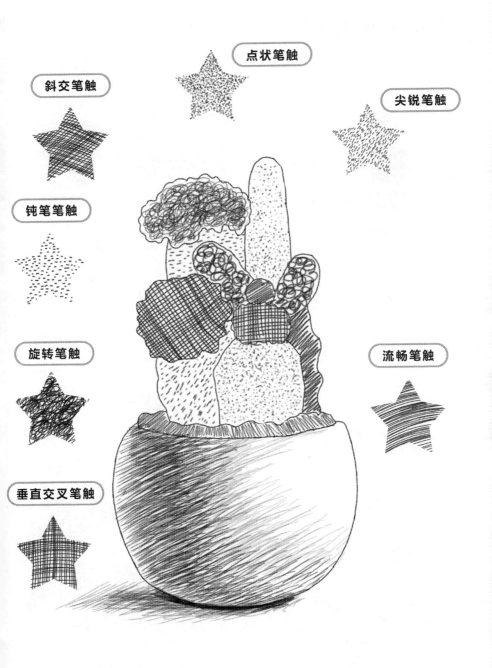

点状笔触

斜交笔触

尖锐笔触

钝笔笔触

旋转笔触

流畅笔触

垂直交叉笔触

### 3.1.4 恰当的明暗关系

各种不同材质的物品，呈现出的明暗关系也不尽相同。

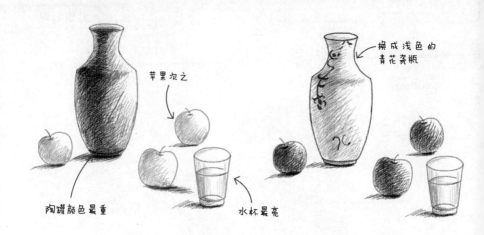

换成浅色的青花瓷瓶

苹果次之

陶罐颜色最重

水杯最亮

例如，当水杯和水处在同一明度的时候，为了使画面看起来更有层次感，也需要区分出水杯和水的明暗关系。

**同一明度**

**加深水的表现**

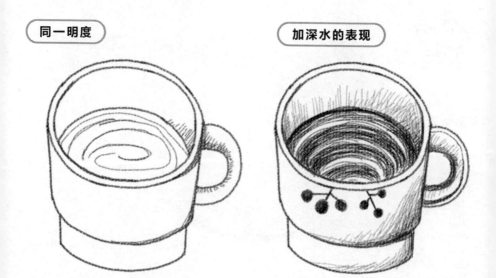

# 3.2 庭院写生，静心绘意

优美安静的庭院，是欣赏自然小景最好的地方，也是自己的小小空间。在这自由的空间里你能感受到什么呢？

## 3.2.1 用心画不起眼的小盆栽

可能每个人的家里都有这样一个小盆栽吧，悄悄绽放出朴实的花朵，为我们带来温馨的感觉。

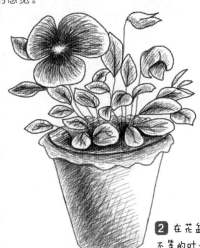

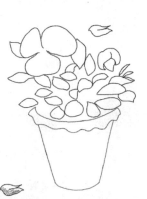

**1** 用单线条描画出花盆的梯形外轮廓。

**2** 在花盆的上方画出大小不等的叶子，然后在叶子的上方画上花朵，但要注意花和叶子的层次关系。

**3** 在此基础上开始刻画植物的细节，比如花瓣的纹路和叶子的纹理，这样看起来会更加生动。

**4** 现在就可以给花朵和叶子涂上颜色，简单地上一层颜色即可，记得在花蕊边缘加深颜色，这样可突显花朵的结构。

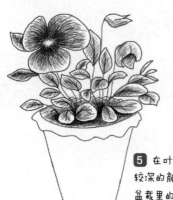
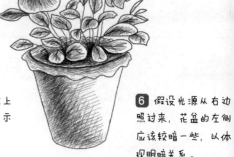

**5** 在叶片的下方涂上较深的颜色，用以表示盆栽里的泥土。

**6** 假设光源从右边照过来，花盆的左侧应该较暗一些，以体现明暗关系。

## 不同笔触呈现的不同效果

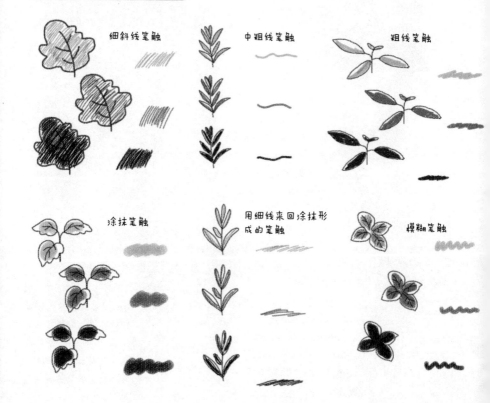

细斜线笔触

中粗线笔触

粗线笔触

涂抹笔触

用细线来回涂抹形成的笔触

模糊笔触

## 画起来不繁琐的一大束小雏菊

大束的雏菊看着繁琐，其实你只要用简单笔触，就能很快地将它表现出来。按照下面的步骤就可以轻松掌握画法了。

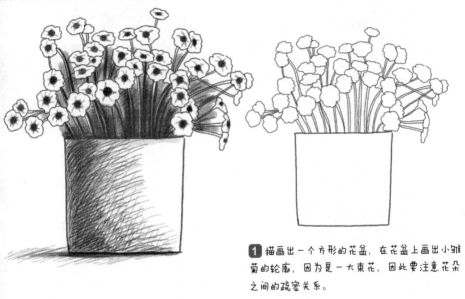

**1** 描画出一个方形的花盆，在花盆上画出小雏菊的轮廓，因为是一大束花，因此要注意花朵之间的疏密关系。

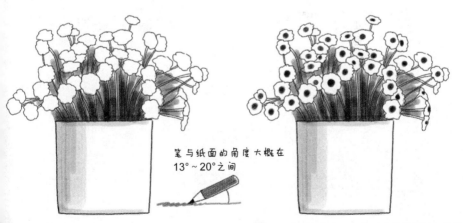

笔与纸面的角度大概在 13°~20°之间

**2** 可以用大笔触给茎涂上底色，也可以在一些局部的地方用深色涂抹，这样可以营造出一大束花的效果。

**3** 给花朵添加花蕊的细节，这是最简单也是最出效果的方法。

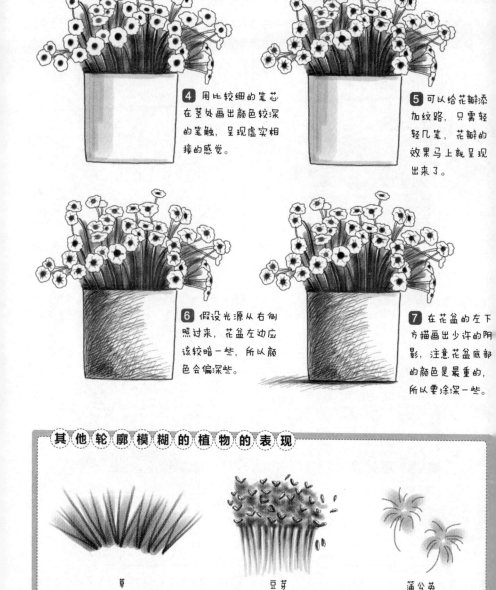

**4** 用比较细的笔芯在茎处画出颜色较深的笔触，呈现虚实相接的感觉。

**5** 可以给花瓣添加纹路，只需轻轻几笔，花瓣的效果马上就呈现出来了。

**6** 假设光源从右侧照过来，花盆左边应该较暗一些，所以颜色会偏深些。

**7** 在花盆的左下方描画出少许的阴影，注意花盆底部的颜色是最重的，所以要涂深一些。

## 其他轮廓模糊的植物的表现

草

豆芽

蒲公英

### 3.2.3 表现叶子上透亮的露水

清晨，叶子上淡淡的露水像一颗晶莹剔透的水晶，是不是觉得它很调皮啊？

**1** 用线条描画出露水椭圆形的外轮廓。

**2** 用细细浅浅的笔触，在露水的左边从左至右轻轻地涂上颜色。

**3** 给露水涂底色时，在露水上画出叶脉的倒影，并且在露水的右下方留一片大的反光区域。

**4** 同样用细细的笔触，在露水的背光处添加一层更深的颜色。

**5** 进一步加深效果。

**6** 在露水的明暗交界线处加深颜色，这样更能呈现出露水的体积感。

**7** 用橡皮轻轻地在露水的边缘擦拭，增强反光的效果。

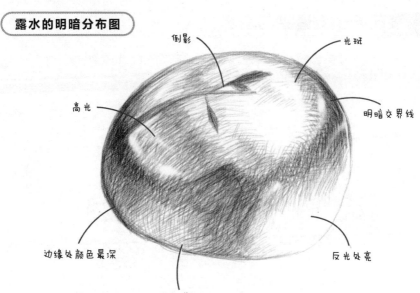

倒影

光斑

高光

明暗交界线

边缘处颜色最深

反光处亮

反光模糊

## 其 他 不 同 质 感 物 体 的 表 现

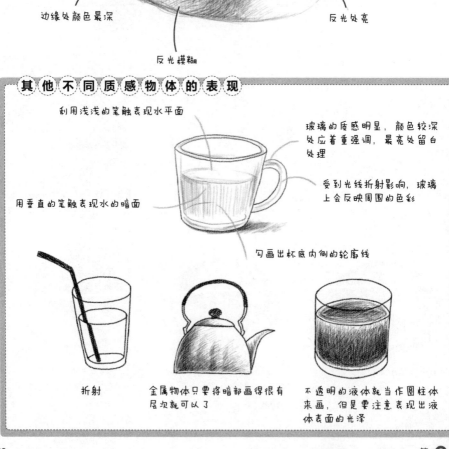

利用浅浅的笔触表现水平面

玻璃的质感明显，颜色较深处应着重强调，最亮处留白处理

用垂直的笔触表现水的暗面

受到光线折射影响，玻璃上会反映周围的色彩

勾画出杯底内侧的轮廓线

折射

金属物体只要将暗部画得很有层次就可以了

不透明的液体就当作圆柱体来画，但是要注意表现出液体表面的光泽

热爱大自然的你在家里会不会种些植物呢？把你种植的过程画下来吧！

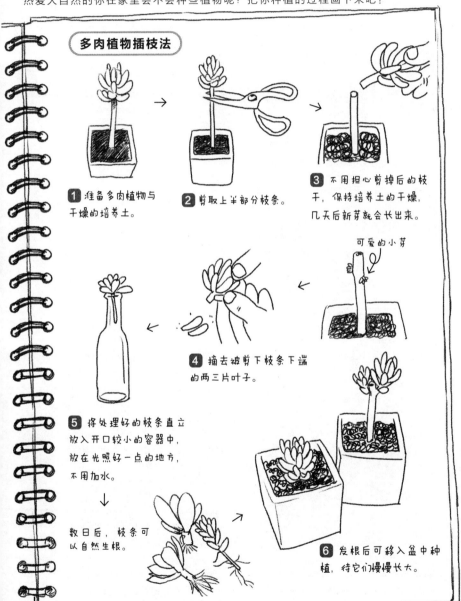

多肉植物插枝法

1 准备多肉植物与干燥的培养土。

2 剪取上半部分枝条。

3 不用担心剪掉后的枝干，保持培养土的干燥，几天后新芽就会长出来。

可爱的小芽

4 摘去被剪下枝条下端的两三片叶子。

5 将处理好的枝条直立放入开口较小的容器中，放在光照好一点的地方，不用加水。

数日后，枝条可以自然生根。

6 发根后可移入盆中种植，待它们慢慢长大。

# 3.3 用绘画表达舌尖上的美味

那些在记忆里跳动在舌尖的美味，是不是到现在还那么令人难忘啊？

## 3.3.1 画出食物的光泽感

可口美味的豆腐汤，每个人看了都会眼馋吧？晶莹润泽的陶瓷碗，更是把清淡的豆腐衬托得更加白嫩。

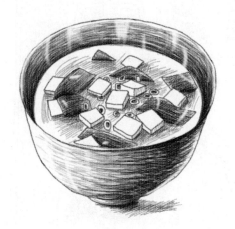

**1** 用单线条仔细地勾勒出碗的外轮廓。

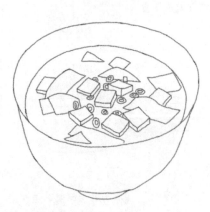

**2** 在碗里画出正方形的豆腐和长方形的海带，再添加几段香葱，让画面看起来更加丰富。

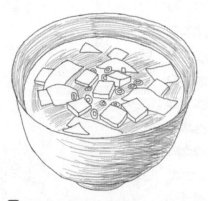

**3** 现在可以用笔轻轻地铺上一层底色，因为光源是在画面左边，所以碗的左边可以留白不涂。

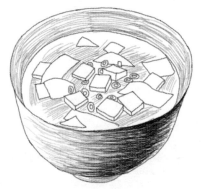 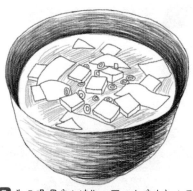

**4** 用笔反复地涂抹碗的下方，加深阴影处的颜色。

**5** 为了强调碗的结构，可以在碗内部的两边加深阴影的颜色。

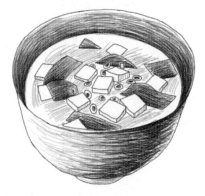 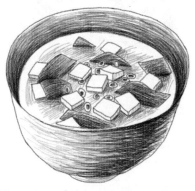

**6** 给汤里的海带涂上颜色，因为海带本来颜色就偏深，因此画深点也没关系。

**7** 豆腐本来就是白色的，可以不用上色，直接留白，只需要加深汤汁的颜色即可。

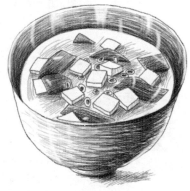

**8** 用细笔触稍微在碗底画点阴影，再在碗的边缘擦出一些高光，这样就可以了。

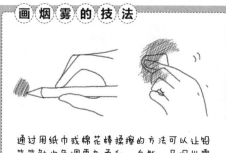

### 画烟雾的技法

通过用纸巾或棉花棒揉擦的方法可以让铅笔笔触的色调更加柔和、自然，呈现出雾气效果。

# 3.3.2 丰盛美味的佳肴

喜欢每天放学回家，看到桌上妈妈做的一道道美味的佳肴，是不是很眼馋啊？把这些让你记忆深刻的味道保留在纸上吧！

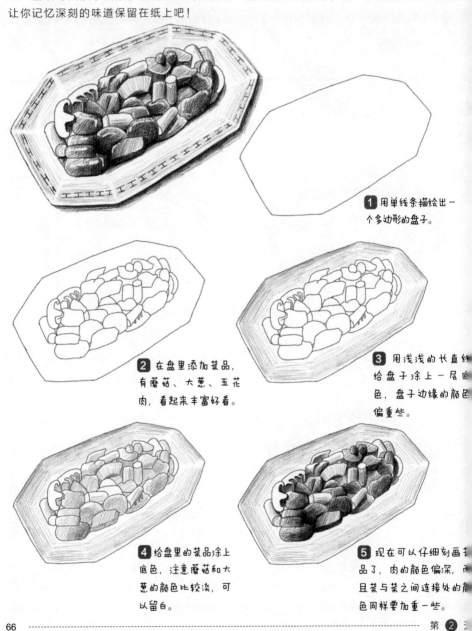

**1** 用单线条描绘出一个多边形的盘子。

**2** 在盘里添加菜品，有蘑菇、大葱、五花肉，看起来丰富好看。

**3** 用浅浅的长直线给盘子涂上一层底色，盘子边缘的颜色偏重些。

**4** 给盘里的菜品涂上底色，注意蘑菇和大葱的颜色比较淡，可以留白。

**5** 现在可以仔细刻画菜品了，肉的颜色偏深，而且菜与菜之间连接处的颜色同样要加重一些。

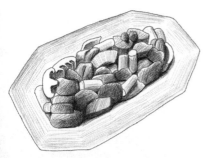

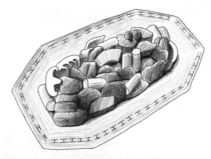

**6** 菜品画好后，就可以涂上汤汁的颜色了，在菜的下方涂上深色，表示汤汁。

**7** 在盘子的边缘四周画上"工"字形的图案。

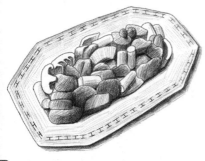

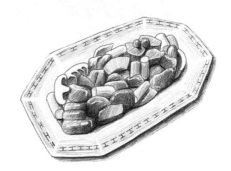

**8** 在盘子的底部涂上阴影，阴影的范围不要太大。

**9** 用橡皮擦在盘子的边缘擦拭出反光效果，再在盘子的边角处向内擦拭出高光就可以了。

## 菜 的 颜 色 层 次

如果一盘菜里有很多食材，就算是色泽很浓重的菜，也不要将颜色画得太深，否则菜看起来就像是烧煳了一样。

就算是颜色深的食材也要有明暗区分，厨师摆菜品的时候会少量添加蔬菜等亮色食物，这样看起来更有层次感。

### 3.3.3 记忆深处的童年小吃

　　小时候喜欢的那些小吃的诱人香味，到现在还让我回味无穷，忘不了记忆深处的感动。真的好怀念那种感觉，你也一样吧？

**1** 用线条勾勒出蒸笼和烧卖的轮廓。

**2** 用笔轻轻地给蒸笼和烧卖铺上一层底色，并画出蒸笼的竹编质感。

**3** 在蒸笼的盖子上及蒸笼里用笔加深阴影，增强蒸笼的体积感。

**4** 现在给烧卖涂上阴影的效果，这样可以呈现出烧卖的质感，在明暗交界处要用笔着重强调一下。

**5** 用橡皮擦轻轻擦拭蒸笼的边缘，画出反光的效果，然后在局部的地方擦拭出一些高光，这样更能体现竹质物品表面光滑的质感。

糖果

棉花糖

糖水橘子

冰糖葫芦

口香糖

娃娃头冰激凌

果丹皮

山楂片

黄糖

油果子

## 拓展小手工 餐垫设计

　　手巧的女孩子们，大家一起来动手制作属于自己的餐垫，用这些美丽的餐垫为生活增添无穷的乐趣吧！

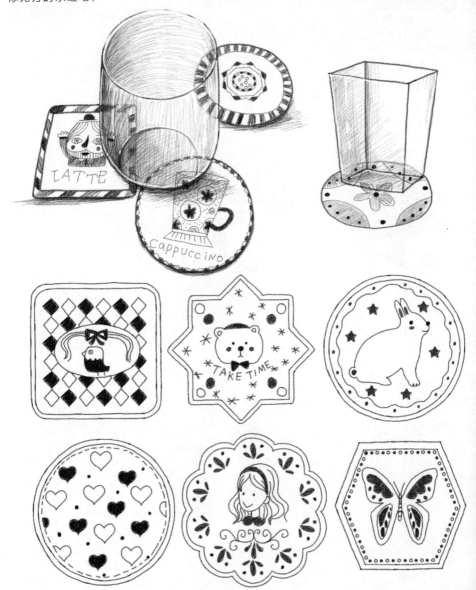

# 3.4 私享最爱的画作

家里可爱的靠枕、美丽的首饰，以及有趣的玩具都是我最珍贵的宝贝，相信你也有这些宝贝吧，试着将它们画出来吧！

## 3.4.1 可爱靠枕的柔软时光

女孩的卧室里可少不了可爱的靠枕，当你疲倦时抱着它们会有一种说不出的舒适感，很是温馨哦！

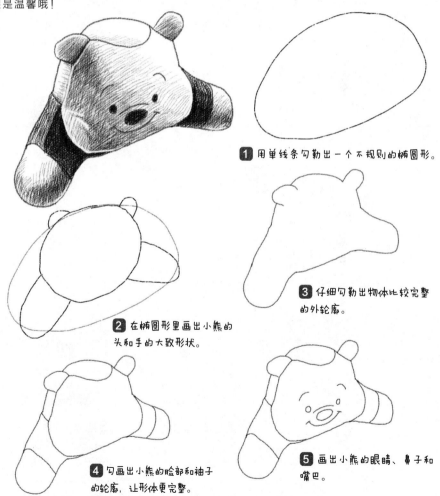

1 用单线条勾勒出一个不规则的椭圆形。

2 在椭圆形里画出小熊的头和手的大致形状。

3 仔细勾勒出物体比较完整的外轮廓。

4 勾画出小熊的脸部和袖子的轮廓，让形体更完整。

5 画出小熊的眼睛、鼻子和嘴巴。

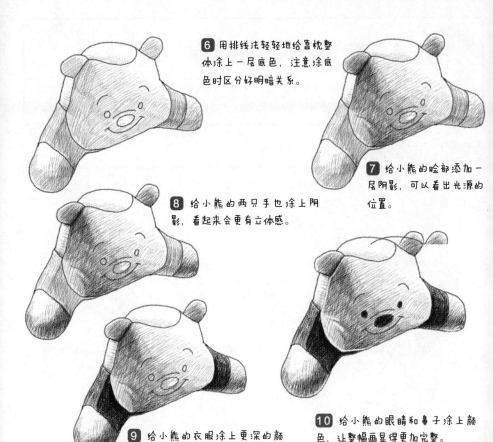

**6** 用排线法轻轻地给靠枕整体涂上一层底色，注意涂底色时区分好明暗关系。

**7** 给小熊的脸部添加一层阴影，可以看出光源的位置。

**8** 给小熊的两只手也涂上阴影，看起来会更有立体感。

**9** 给小熊的衣服涂上更深的颜色，以区分出衣服和身体部位。

**10** 给小熊的眼睛和鼻子涂上颜色，让整幅画显得更加完整。

## 衣服的褶皱

衣服暗面的颜色一般较深，但也无需使用黑色上色，只要用重复上色的方式就能画出自然的暗面效果。

**1** 选择与底色接近的颜色，将笔尖磨钝，轻轻地勾勒出衣服的褶皱。

**2** 选择比底色略深的灰色，顺着褶皱的方向以分层的方式轻轻加深暗面。

**首饰盒里的珍珠首饰**

　　眼花缭乱的珍珠首饰，是不是都快要把你的眼睛闪坏了？挑出自己最喜爱的珍珠首饰并试着用画笔将它的美丽定格在画面中吧！

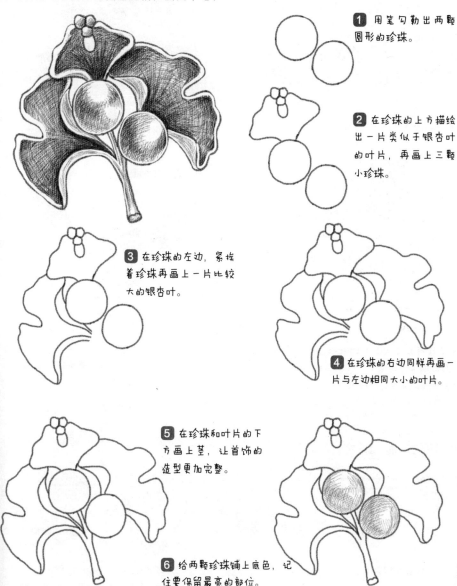

**1** 用笔勾勒出两颗圆形的珍珠。

**2** 在珍珠的上方描绘出一片类似于银杏叶的叶片，再画上三颗小珍珠。

**3** 在珍珠的左边，紧挨着珍珠再画上一片比较大的银杏叶。

**4** 在珍珠的右边同样再画一片与左边相同大小的叶片。

**5** 在珍珠和叶片的下方画上茎，让首饰的造型更加完整。

**6** 给两颗珍珠铺上底色，记住要保留最亮的部位。

7 给包围着珍珠的三片叶子同样铺上一个底色，用笔时力度要轻。

8 仔细刻画叶子，叶子最下面越是靠近珍珠的地方，颜色越深。

9 在珍珠的背光处涂上较深的颜色，由于珍珠的颜色偏淡，因此背光处的颜色也不会很深，只需稍微加深点就可以了。

10 用橡皮擦擦拭叶子的边缘，然后再擦拭珍珠的边缘和高光处，美丽的珍珠首饰就画好了。

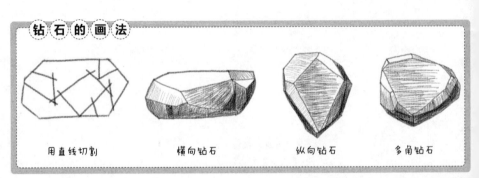

钻石的画法

用直线切割　　　横向钻石　　　纵向钻石　　　多角钻石

家中的瓶瓶罐罐好多哦，把你觉得最好看的几个摆放一下，看看是不是一幅很好看的画面呢？心动不如行动，赶快画下来吧！

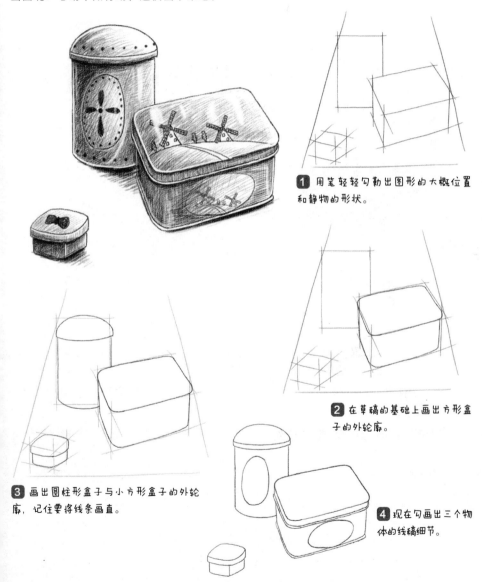

**1** 用笔轻轻勾勒出图形的大概位置和静物的形状。

**2** 在草稿的基础上画出方形盒子的外轮廓。

**3** 画出圆柱形盒子与小方形盒子的外轮廓，记住要将线条画直。

**4** 现在勾画出三个物体的线稿细节。

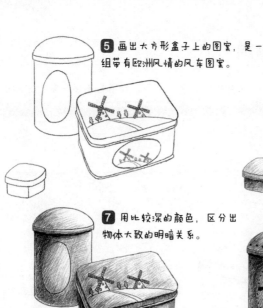

**5** 画出大方形盒子上的图案，是一组带有欧洲风情的风车图案。

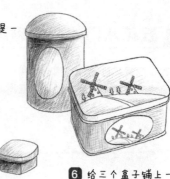

**6** 给三个盒子铺上一层浅浅的底色。

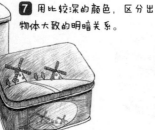

**7** 用比较深的颜色，区分出物体大致的明暗关系。

**8** 为了丰富画面，给其他两个盒子也添加图案。

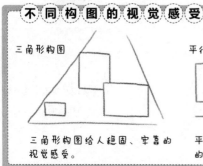

**9** 在盒子的下方画上阴影，再用橡皮擦擦拭盒子的边缘处，营造出反光的效果；然后在盒子上擦拭出一些高光，呈现铁盒的金属质感。

---

## 不 同 构 图 的 视 觉 感 受

**三角形构图**

三角形构图给人稳固、牢靠的视觉感受。

**平行构图**

平行构图给人整齐有序的感觉。

**圆形构图**

圆形构图给人饱满圆润的感觉。

---

**旅行明信片**

　　只需要一支铅笔，就可以将旅途中的心情画出来做成明信片，然后寄给远在异乡的朋友或亲人，分享旅途的喜悦。喜欢的话自己动手试试吧！

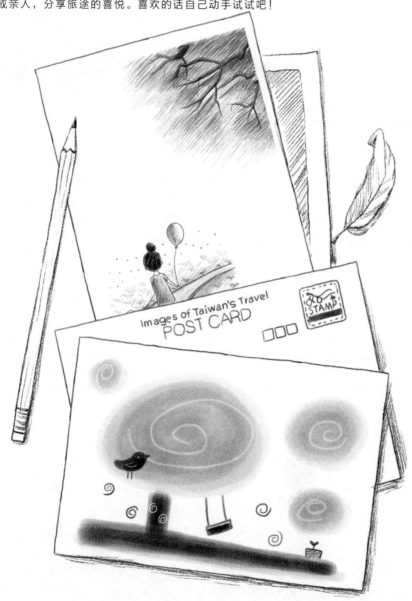

## 画出樱花树

**1** 在纸上淡淡地涂抹一层色调，接着慢慢地覆盖一层调子，树枝的颜色较深。

**2** 不要嫌麻烦，用深一些的颜色在上面继续叠加，需要注意分出深浅层次。

## 画出人物和道路

**1** 勾勒出主要轮廓。

**2** 涂上颜色，再画出道路。

**3** 给道路铺上大调子。

**4** 刻画出路两边草的细节部分并完善画面。

# 第2天

## 在实战练习中掌握用笔技巧

### LESSON 4

## 巧用构图写生美丽场景

要想熟练掌握铅笔的用法，去户外写生是一种很有效的锻炼方式，各种各样的景物组成的世界是最好的静物。巧用构图并用铅笔表现景物的质感和画面。

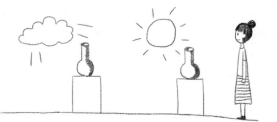

# 4.1 构图与空间感

绘画是陶冶情操的好方法，把你所想所看的都画在纸上，就能成为自己心灵成长的日记哦！大家拿出纸画出自己喜欢的景物吧！

## 4.1.1 怎样构图才好看

一幅画的构图是很重要的，好的构图可以让画面饱满丰富，不同的构图所带给人的感觉是完全不一样的，下面就来认识各种各样的构图方式。

**垂直线构图**

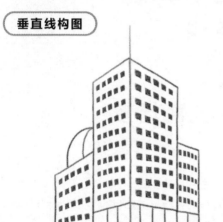

垂直线构图可分为仰视与俯视两类：仰视垂直线构图，即线条走向由下而上并在画面上部空间停住，给人以上升的动感，呈现出昂扬向上的趋势；俯视垂直线构图，即线条走向由上至下，给人以下沉之感。

**水平线构图**

水平线构图一般给人以平静、广阔、向左右无限延伸的感觉。水平线构图呈现安宁、深远、开阔的特征，特别是水平线所产生的左右延伸的感觉，往往给人以画外的联想。但是，水平线过低的构图，往往在沉稳与平静之中，又给人以压抑的感觉。

**起伏线构图**

起伏线构图会让画面具有抑、扬、顿、挫的节奏感。线条的起伏变化，不仅可以加强画面的节奏感，还可以通过高低变换，充分体现出情绪的变化。处理起伏线构图时，要注意线条高低的相互衬托，以及疏密的变化。

## 十字线构图

水平线与垂直线构图能产生平稳的视觉感受，由两者相交构成的十字线构图更加强了画面的规整与稳定感，呈现出一种庄重、严肃、安静的感觉。

## 三角形构图

等边三角形是所有几何形中最有稳定感的图形，具有多种表现特征。一般来讲，对称的三角形容易显得呆滞、呆板；处理得当的倒置的三角形构图给人以强烈的视觉感受；非等边三角形构图因各条边的倾斜程度不同，则可以表现出趋于动或静的多种特征。

## 斜线构图

斜线构图具有不稳定的和趋于动感的表现特征。此构图所表现的不稳定性及动感强弱与主要斜线的倾斜程度有关，当倾斜线在画面上构成对角线分割时，即成对角线构图。

## S形构图

S形构图具有流畅、活泼和节奏感强的表现特征。S形构图往往在弯曲、回转的线条趋向中，给画面带来无穷的意趣，这不仅有利于加强景物的呼应关系，还能将观者的视线由近及远带入画面的空间及意境中。

# 4.1.2 怎样表现不同远近的物体

物体是由于光的反射，而被人的眼睛所"看到"的。眼睛的感光效应表现为：能够反射光线的物体会被看到；而对于不会反射光线的物体，人们则不会直接看到。

在同一空间内，越靠前的物体，轮廓越清晰，明暗关系越明确，颜色对比也越强；越靠后的物体，则轮廓越模糊，明暗关系和颜色对比也会越弱，这就是绘画中近实远虚的规律。在绘画时可以按照这种规律去处理物体间的远近关系，表现出物体的虚实和深浅变化，只有这样才能画出空间感。

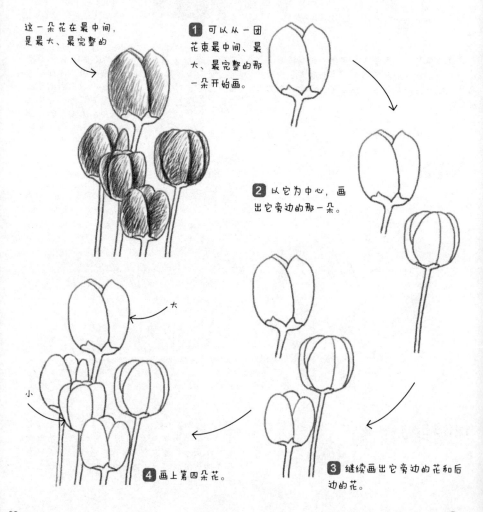

这一朵花在最中间，是最大、最完整的

1 可以从一团花束最中间、最大、最完整的那一朵开始画。

2 以它为中心，画出它旁边的那一朵。

大

小

4 画上第四朵花。

3 继续画出它旁边的花和后边的花。

画画的时候，如果能找对第一笔应该画哪里，就可以从这里开始继续画出其他物体，也就能以第一笔为参照画出其他物体的位置。

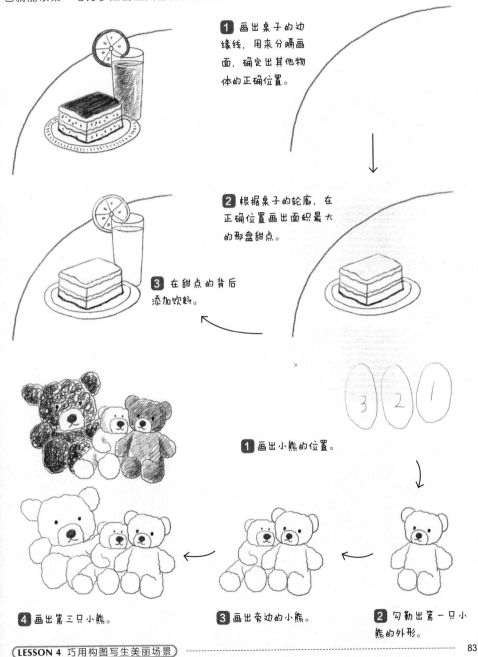

**1** 画出桌子的边缘线，用来分隔画面，确定出其他物体的正确位置。

**2** 根据桌子的轮廓，在正确位置画出面积最大的那盘甜点。

**3** 在甜点的背后添加饮料。

**1** 画出小熊的位置。

**2** 勾勒出第一只小熊的外形。

**3** 画出旁边的小熊。

**4** 画出第三只小熊。

　　取景的方法不仅只有用笔一种，其实用手指同样也可以，下面我们就来学习简单有效的手指取景法。

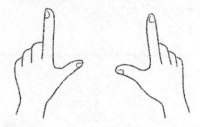

**1** 伸出双手呈握拳状，再伸出两手的大拇指和食指。

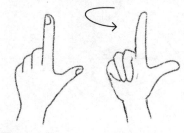

**2** 把右手朝向自己方向旋转。

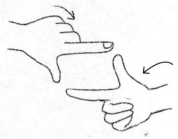

**3** 如图所示，左手在上，右手在下。

**4** 这样两手手指就组成了一个长方形的视窗。

# 4.2 表现身边温馨的角落

其实有很多温馨的事物就在你的身边，不知道你有没有察觉到，只要你细心观察和感受，就会发现以往你从没发现的地方哦！

## 4.2.1 温馨的卧室飘窗一角

你家卧室的窗户边是不是也放满了自己喜欢的植物呢？每当清晨醒来的时候，看着窗外的景色，真是令人心情舒畅啊！

**1** 用单线条轻轻地在纸上描绘出主要物体的大概位置。

**2** 在事先画好的草稿上描绘出瓶身的外轮廓。

**3** 描画出花朵和叶子的大概形状。

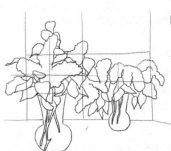

**4** 在此基础上，仔细描绘出叶子和花朵的外轮廓并画上茎。

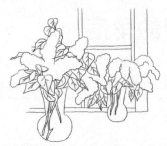

**5** 擦除辅助线，然后画上窗户和叶子的纹理。

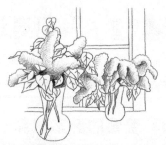

**6** 给花朵涂上能体现明暗关系的底色，使它们看起来有立体感。

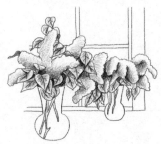

**7** 给叶子涂上底色，注意交界处的颜色要涂重些。

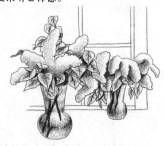

**8** 给花瓶涂上能体现明暗关系的底色，再给茎也涂上颜色。

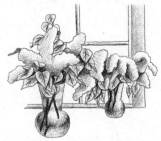

**9** 窗户比较靠后，可以简单地铺上一层底色。

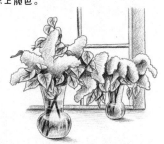

**10** 用橡皮擦把花瓶的边缘擦出反光，在瓶身中间再擦拭出高光，这样可以表现出玻璃的质感，最后画出花瓶在地面上的阴影。

## 影子颜色的浓淡

光线越强烈，物体的影子就会越浓黑；光线越柔和，物体的影子越淡薄。仔细观察，当你站在强烈的太阳光下，身体的影子是不是很明显？而在阴天，影子却不那么明显？

## 4.2.2 琳琅满目的跳蚤市场

　　相信每个人都喜欢跳蚤市场，那里有令你眼花缭乱的商品，画出你最喜爱的物品吧！

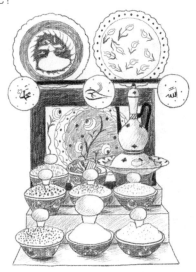

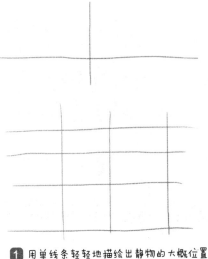

**1** 用单线条轻轻地描绘出静物的大概位置和构图。

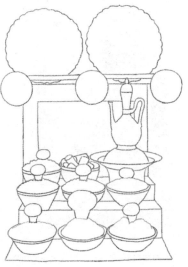

**2** 描绘出物体的大概轮廓。

**3** 在描绘好轮廓后，再深入仔细地描出物体的结构及形状。

**4** 依照自己的喜好，给画中的物品描绘出花纹
并在碗里添加食物等细节。

**5** 给碗及后面的背景涂上底色，这样可以很好
地衬托前面的静物。

**6** 在背景上面的栏杆处涂上比较深的颜色，与
下面的背景有所区分。

**7** 光源位于画面左上角，因此在物品的右
下方涂上阴影，让整幅画面看起来更生动
自然。

## 拓展小知识 写生的正确姿势与氛围营造

　　良好的环境及正确的作画姿势，可是绘画时必不可少的要点哦！只要掌握好了这两点，你就可以有序地进行绘画了。

### 作画姿势

保持纸面平整，垫衬的画板要有一定的厚度与硬度。

保证作画时所处的环境明亮。

请选择适合自己身高的桌子；长时间作画时，请选择可保持舒适姿势的椅子；作画时让画板靠在桌上。

### 氛围营造

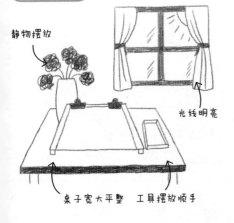

静物摆放

光线明亮

桌子宽大平整　工具摆放顺手

工具和画室环境很重要，桌子宽大平整利于作画，光线一定要充足，这样才不会伤害眼睛。

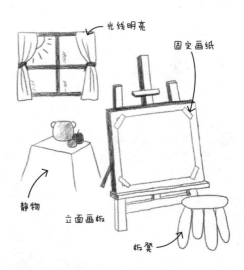

光线明亮

固定画纸

静物

立面画板

板凳

画具也有很多种选择，选择立面的画板配一个画架，静物与画架之间要有一定的距离。

# 4.3 把复杂景物变简单

不要被眼前繁杂的景物所吓倒，其实它没有想象中那么繁琐难画。只要掌握好几点技巧，就能轻松描绘复杂的景物了！

## 4.3.1 远处的山峦

远处连绵不断的大山，一片青绿盎然的景色，是不是很美啊？拿起笔把这美丽的景色描绘出来吧！

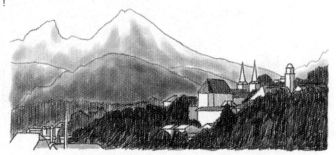

**1** 用单线条轻轻地描绘出山和树林的大致位置，这样可以轻松看出画面结构和景物形态。

**2** 仔细深入地描画出景物中山、树林、房子等物体的轮廓，注意房子的疏密关系。

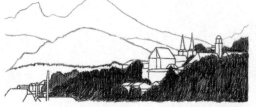

**3** 给树林涂上一层比较深的底色，这样可以很好地突显整幅图画的明暗结构。

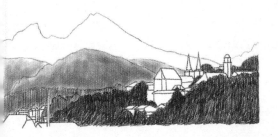

4 将树林背后的小山以轻轻涂抹的方式上一层底色，这种比较模糊的大笔融可以呈现出景虚的效果。

5 最后面的大山，同样用大笔融涂抹的方法上色，但是要比上一步所用的力度轻一点，这样颜色就会很浅，记得要在山尖处留下空白，呈现出雪山的效果。

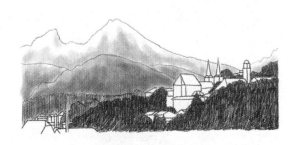

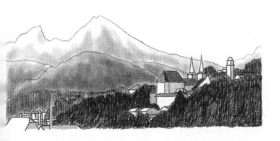

6 给剩下的房屋上色，注意不需要将全部的屋顶都涂上颜色，只挑选几个进行上色即可。至于墙壁，可以涂上淡淡的阴影效果。

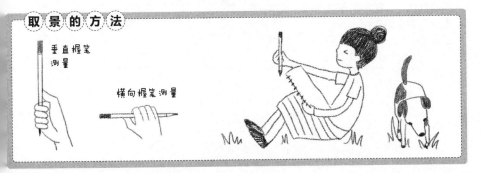

**取 景 的 方 法**

垂直握笔测量

横向握笔测量

## 4.3.2 湖边的小船

　　周末到来，有没有想去优美如画一般的湖边，与家人一起来个温馨浪漫的郊游，彻底放松自己的身心呢？

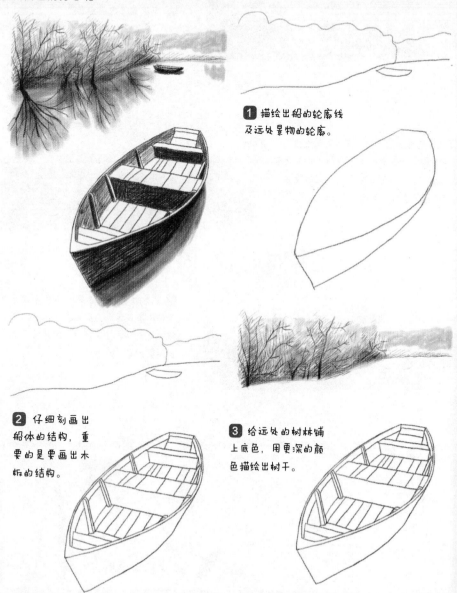

**1** 描绘出船的轮廓线及远处景物的轮廓。

**2** 仔细刻画出船体的结构，重要的是要画出木板的结构。

**3** 给远处的树林铺上底色，用更深的颜色描绘出树干。

④ 给船身涂上颜色，要画出船的明暗关系，由于光源在上方，因此船的外侧会显得很暗，要涂得更深些；木板的下方也是背光的，颜色同样也比较深，这样可以很好地突显船身的立体感。

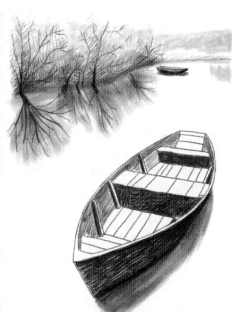

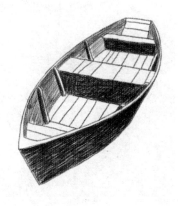

⑤ 给船底铺上阴影，离船身越近的地方阴影颜色越深，反之就较淡。由于船在水面上，因此阴影会呈现出整个船的轮廓。而远处的树林同样也要在水面上画出倒影，这样会显得更真实，注意阴影应该比实物要模糊一些，所以要用大笔触来处理。

## 单 线 条 写 生

单线条写生所呈现出的画面干净丰富，虽然只是由简单的线条组成，但是把握好构图的表现，同样也能画出优美的图案，这种画面清新自然，很适合初学者学习写生。

### 4.3.3 露天咖啡店的一角

漫步在喧闹的城市中，看着繁华的街景，突然发现在前方不远处有一间不大的咖啡店，给喧闹的城市增添了几许宁静浪漫的感觉。

**1** 描绘出环境的大概轮廓，画出墙壁的位置。

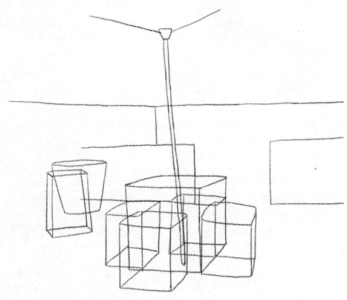

**2** 描绘出各物体的大概位置及轮廓。

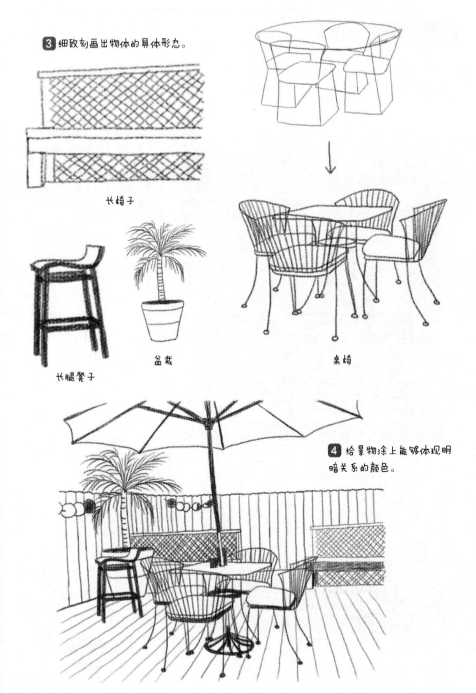

**3** 细致刻画出物体的具体形态。

长椅子

长腿凳子

盆栽

桌椅

**4** 给景物涂上能够体现明暗关系的颜色。

## 拓展小知识 虚实结合

　　大家在画风景的时候是不是有一种很想把画画好，但又怕时间不够，或是把握不好效果的感觉呢？其实掌握好画面的虚实感就能轻松地描绘出色的画面了！

虚

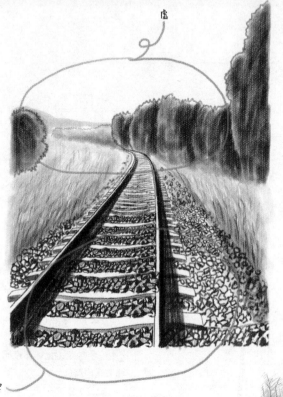

风景写生，看起来有很多要画的物体，如果每件物体都要兼顾到，那么不仅会花费自己很大的精力，而且也画不出效果。

画风景时要分清楚景物的主次关系。最容易辨别的就是近景，是主要的；远景是次要的。因此在画近景时一定要深入刻画，把细节画到位，也就是所谓的"实"；而远景就可以画得模糊淡薄一点，也就是所谓的"虚"。这样一幅画面有实有虚，近大远小的效果更具有表现力，就会呈现出层次感和立体感。

实

虚

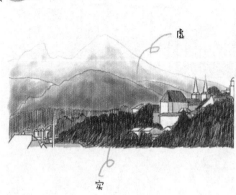

实

虚

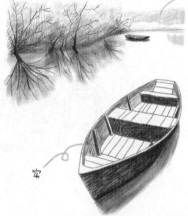

实

# 随堂测验　分割临摹图片

俗话说"笨鸟先飞，勤能补拙"，那么这里就教大家一个临摹的方法。

作画时请把注意力集中在每个格子里，此时，要让眼睛完全看不见其他格子，能看见的只有你正在画的那格而已，焦点完全在视线上，可提高专注力。

找一幅画作为范本，临摹看看，无论从哪个区块开始都可以，规则是一次只能看着一格临摹，所有格子都画好后，画便完成了。

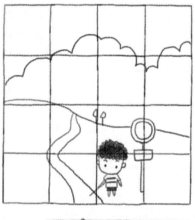

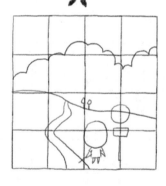

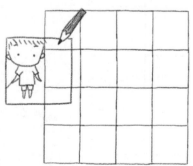

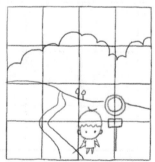

先观察下面的小船照片，将这张照片分成N个小格子，现在拿出你的笔，以下面的照片为临摹范本，把照片看成格子画吧！

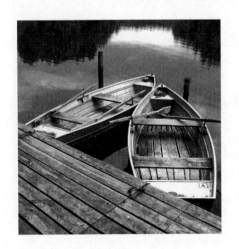
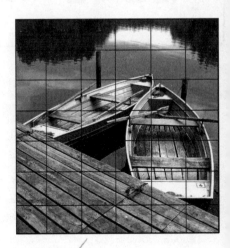

请把照片画在左边的格子里，现在大家开始试着画吧！看看你画得像吗？

# 第**3**天
## 代替相机画出活力动态

### LESSON 5
## 画出富有生命力的动物

静物不会动，它们会乖乖地摆在那里让你画，但是要画活泼好动的动物就没那么简单了，不仅要抓住它们的特点，还要画出它们活泼好动的一面。接下来就一步一步地学习吧！

# 5.1 动物的外形特征大不同

画动物之前首先要弄明白食肉动物和食草动物的特征，由于它们在大自然中的生存方式不一样，因此它们的身体特征也会大大不同。

**猫和狗的眼睛**

猫和狗的眼睛长在脸的中间偏上的位置，翻开动物百科你会发现狮子、猎豹、老虎、豺狗……猫科、犬科类的动物都是这样的长相。

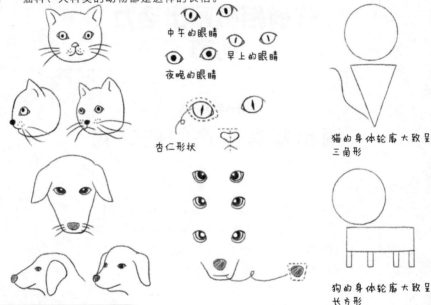

中午的眼睛

早上的眼睛

夜晚的眼睛

杏仁形状

猫的身体轮廓大致呈三角形

狗的身体轮廓大致呈长方形

**眼睛长在脸两侧的动物**

食草动物在食物链中往往处于中间位置，它们要保护自己和幼崽免遭食肉动物的攻击，需要有广阔的视野，通常食草动物的眼睛都长在脸的两侧。

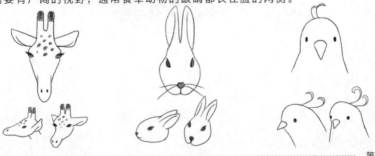

狗狗的前肢承受了身体60%以上的哦！后腿则如同一个有力的动力加速器提高狗狗奔跑的速度。

**步骤图**

**1** 用圆圈大概标明狗狗的体态和四肢的位置。

**2** 画出头部的形状和狗狗每个关节的大概位置，这样可以为下一步打好基础。

**3** 用黑色的线条描出狗狗的形态就可以了。

**其他动态**

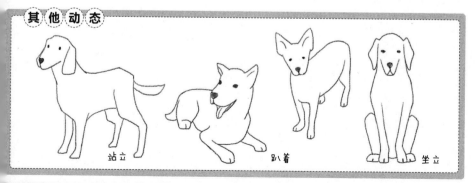

站立　　　　　趴着　　　　　坐立

## 5.1.2 矫健的短毛猫

猫猫的骨骼结构轻盈，且有弹性。

步骤图

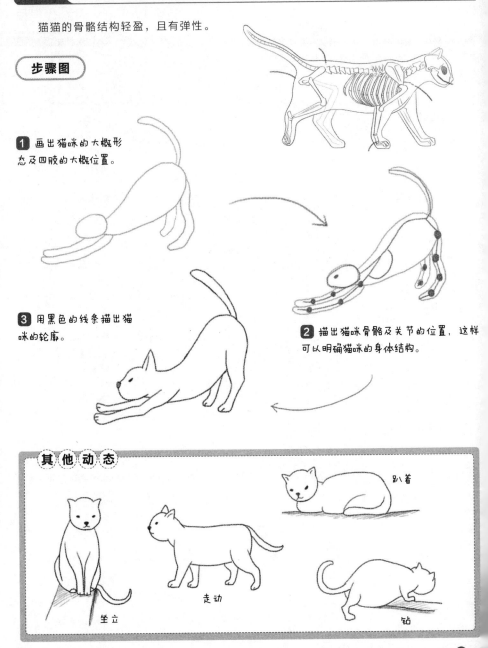

**1** 画出猫咪的大概形态及四肢的大概位置。

**2** 描出猫咪骨骼及关节的位置，这样可以明确猫咪的身体结构。

**3** 用黑色的线条描出猫咪的轮廓。

其他动态

趴着

坐立

走动

钻

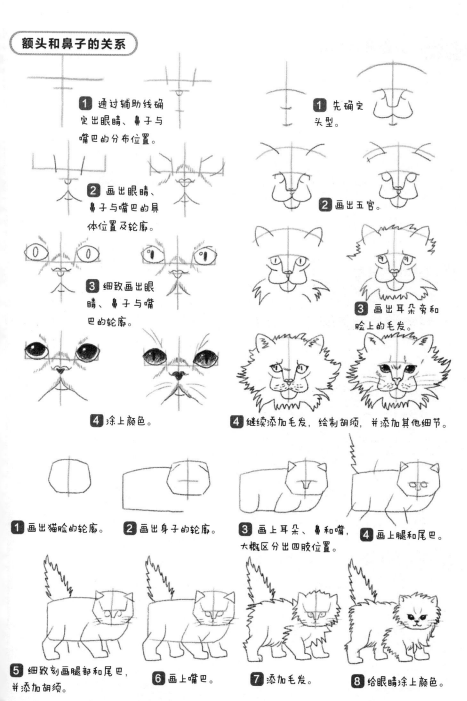

## 额头和鼻子的关系

**1** 通过辅助线确定出眼睛、鼻子与嘴巴的分布位置。

**2** 画出眼睛、鼻子与嘴巴的具体位置及轮廓。

**3** 细致画出眼睛、鼻子与嘴巴的轮廓。

**4** 涂上颜色。

**1** 先确定头型。

**2** 画出五官。

**3** 画出耳朵旁和睑上的毛发。

**4** 继续添加毛发，绘制胡须，并添加其他细节。

**1** 画出猫睑的轮廓。

**2** 画出身子的轮廓。

**3** 画上耳朵、鼻和嘴，大概区分出四肢位置。

**4** 画上腿和尾巴。

**5** 细致刻画腿部和尾巴，并添加胡须。

**6** 画上嘴巴。

**7** 添加毛发。

**8** 给眼睛涂上颜色。

给活泼好动的鸟儿画上不同的动态吧！这么可爱的小动物，尝试画一下吧！

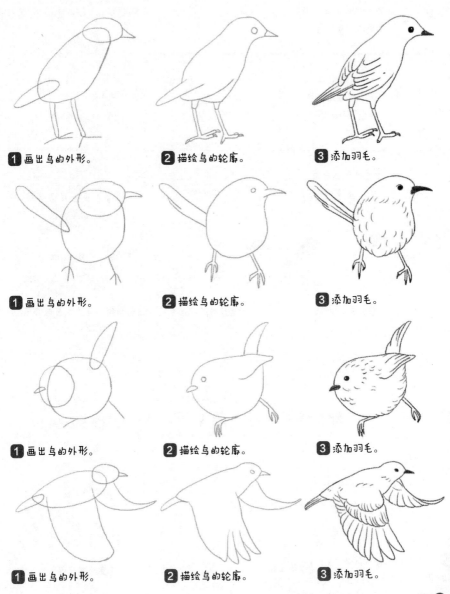

**1** 画出鸟的外形。　　**2** 描绘鸟的轮廓。　　**3** 添加羽毛。

**1** 画出鸟的外形。　　**2** 描绘鸟的轮廓。　　**3** 添加羽毛。

**1** 画出鸟的外形。　　**2** 描绘鸟的轮廓。　　**3** 添加羽毛。

**1** 画出鸟的外形。　　**2** 描绘鸟的轮廓。　　**3** 添加羽毛。

**拓展小手工1 学画不同品种的宠物狗**

### 身长与腿长的比例

　　身长与腿长的比例要恰当，如果比例不对则画出来的身体会变形，要仔细观察后再画哦！

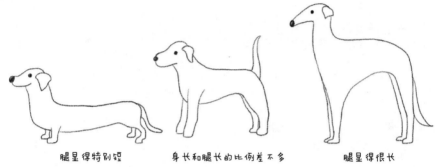

腿显得特别短　　　　　　身长和腿长的比例差不多　　　　　腿显得很长

### 脸部是关键，注意五官的平衡！

　　想把狗狗画得很像，关键就在于脸部的绘制，即使同属一个品种，狗狗的脸也会有细微的差别，仔细观察，尽量找出狗狗的脸部特征，这一点很重要！

宽脸，眼睛之间的距离较远　　　　窄脸，眼睛长在脸的两侧　　　　小脸，毛非常浓密　　　　长脸，眼睛和鼻子的距离较远

### 额头和鼻子的关系

鼻头比额头低很多，鼻头短　　　　鼻头比额头低一些，二者长度比例合适　　　　鼻头略低于额头，脸型细长　　　　鼻头和额头几乎在同一条直线上

## 拓展小手工2 宝贝宠物日志

家里的宠物是不是很调皮啊？把它们自然的习性用笔画下来吧！

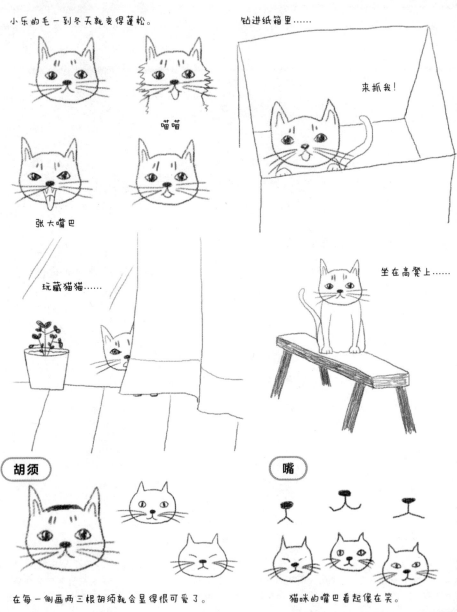

小乐的毛一到冬天就变得蓬松。

喵喵

张大嘴巴

钻进纸箱里……

来抓我！

玩藏猫猫……

坐在高凳上……

**胡须**

在每一侧画两三根胡须就会显得很可爱了。

**嘴**

猫咪的嘴巴看起来像在笑。

# 5.2 长毛、短毛和卷毛的画法

大家一起来学毛发的画法吧，很容易画出毛绒的感觉。动物的毛发千奇百怪，大致可分为三类。

**长毛**

长毛的密度大致有三种，较稀、较密、浓密，只要掌握好密度，就可以呈现出动物毛发虚实的感觉。

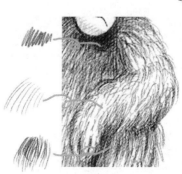

**短毛**

狗狗一般用断续的短笔触和粗笔触就可以呈现毛茸茸的质感。

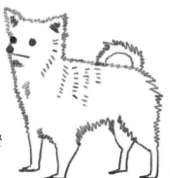

**卷毛**

用长曲线和短曲线相结合的方式可以轻松呈现卷毛的效果。

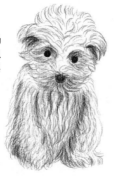

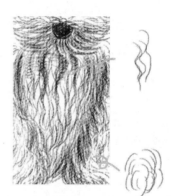

## 5.2.1 长毛兔

大多数女孩会很喜欢兔子，可爱温顺的兔子常常是大家茶余饭后的讨论话题，拿起笔画出可爱的长毛兔吧！

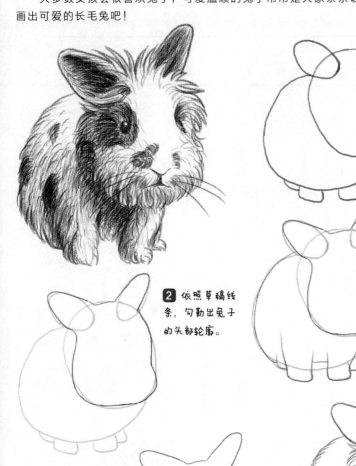

**1** 用椭圆形描绘出兔子的体型。

**2** 依照草稿线条，勾勒出兔子的头部轮廓。

**3** 同样依照草稿线条，画出四肢和身体的轮廓线条。

**4** 把草稿线条擦拭掉，画出兔子的鼻子和嘴巴。

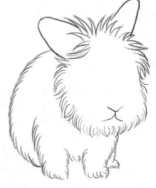

**5** 依照兔子身体的线条，画上毛茸茸的毛发，用橡皮擦擦掉多余的线条。

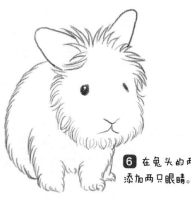

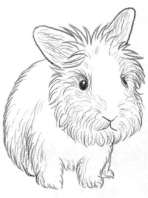

**7** 现在就给兔子的脸部两侧以及耳朵、四肢、肚皮上画少许的毛发，这样兔子的基本形态就出来了。

**6** 在兔头的两侧添加两只眼睛。

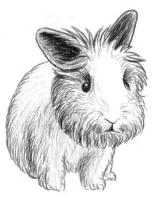

**8** 加深耳朵部位的毛发，以及眼窝、脸部的毛发，这样兔子的立体感就大致出来了。

**9** 加深兔子头部下方、眼睛周围的毛发，以及腿部和肚子之间的毛发，特别是在明暗交界线处，毛发的颜色会更深。

**其他动态**

**短毛树袋熊**

生活在澳大利亚的树袋熊（也称考拉），可谓是国宝哦！人人都很喜爱它，毛茸茸又呆呆的，给人可爱天真的感觉。

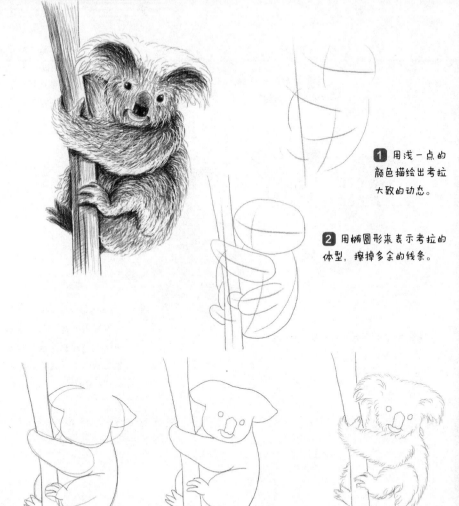

**1** 用浅一点的颜色描绘出考拉大致的动态。

**2** 用椭圆形来表示考拉的体型，擦掉多余的线条。

**3** 在草稿的基础上，细致地勾勒出考拉的身体外形。

**4** 擦掉线稿，给考拉画上五官，大致的形体就出来了。

**5** 依照身体的线条走向，用短笔触给考拉画上浅细的毛发。

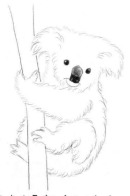
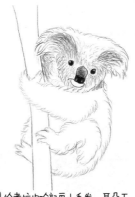
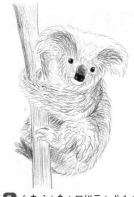

6 在考拉眼睛和鼻子的部位涂上较深的颜色。

7 给考拉的脸部画上毛发，耳朵下面最多，头顶上少许。

8 在考拉的身上同样画上浅淡的毛发，越往外侧，毛发越深，再给树木铺上底色。

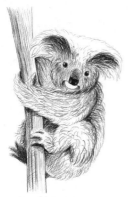
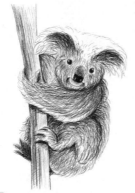
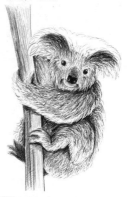

9 加深考拉身体连接处的颜色，体现出它的体积感。

10 用短笔触在考拉身上添加更多的毛发，呈现出毛茸茸的感觉。

11 用橡皮擦在考拉身体边缘处轻轻擦拭，画出反光的效果，表现出毛发的光泽度。

其 他 动 态

**LESSON 5 画出富有生命力的动物**

111

### 5.2.3 卷毛绵羊

绵羊是温顺的动物，全身长满了细细的毛发，看到它的这身毛发是不是有种温柔的感觉呢？

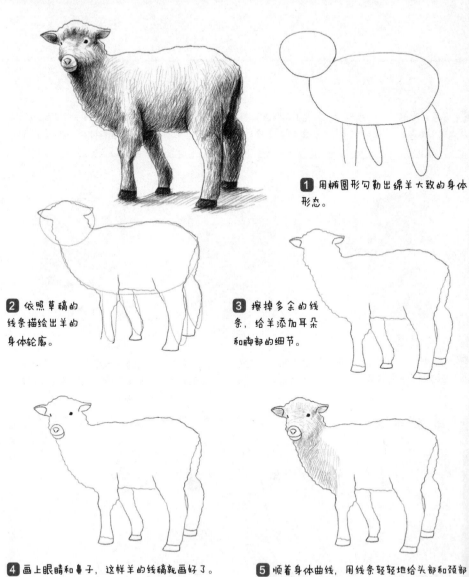

1 用椭圆形勾勒出绵羊大致的身体形态。

2 依照草稿的线条描绘出羊的身体轮廓。

3 擦掉多余的线条，给羊添加耳朵和脚部的细节。

4 画上眼睛和鼻子，这样羊的线稿就画好了。

5 顺着身体曲线，用线条轻轻地给头部和颈部画上一层毛发。

**8** 用稍微深的颜色，在羊的后腿部画上毛发，这样羊的身体开始变得更立体了。

**6** 在羊的整个身体上画上浅细的毛发。

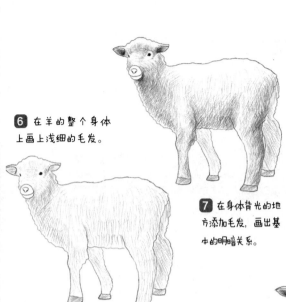

**7** 在身体背光的地方添加毛发，画出基本的明暗关系。

**9** 用更深的颜色，在羊的嘴下方和后面那两条腿上添加毛发，呈现出强烈的明暗关系。

**10** 在羊的脚下涂上阴影，这样一只绵羊就画好了。

**其他动态**

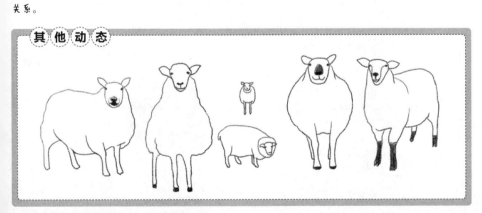

很多人家里都有可爱的小狗小猫，它们常常给人带来欢乐，为了表达对它们的爱，动手做一个宝贝宠物日记吧！

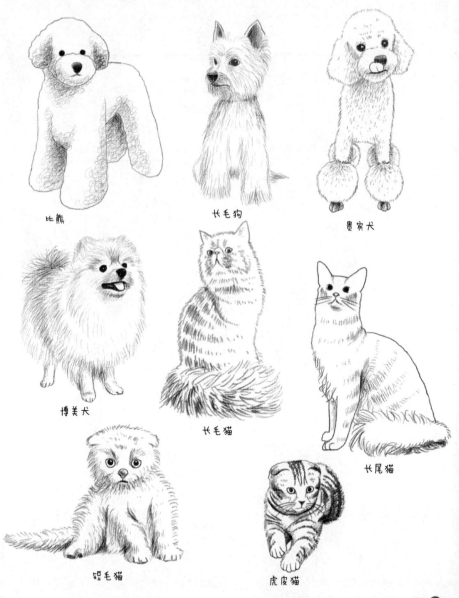

比熊

长毛狗

贵宾犬

博美犬

长毛猫

长尾猫

短毛猫

虎皮猫

# 5.3 用相机辅助动态速写

户外活动时常常会有一些精彩的瞬间，这个时候相机就是你的最好帮手了。所以出门时一定不要忘了带相机哦！

狗狗不要动哦！

第一次接触动态写生或许很难，因为动物难免会不听话而乱动，这给我们的绘画带来了很大的麻烦。

因此对于初学者来说，不要求一定要对着动物写生，可以先对着摄影图片进行绘画，抓准了动态和特点后再循序渐进地进行真正的动态写生。

## 5.3.1 觅食的小海豹

快来画一画可爱的小海豹吧，毛茸茸的身体和那对无辜的大眼睛真是太可爱了。

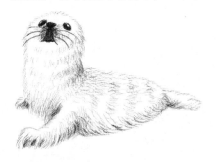

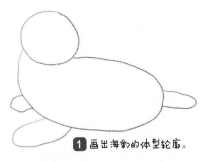

1 画出海豹的体型轮廓。

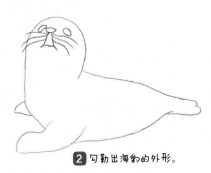

2 勾勒出海豹的外形。

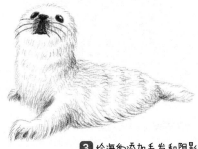

3 给海豹添加毛发和阴影。

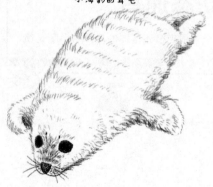

小海豹的茸毛

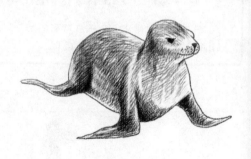

成年海豹光泽的皮肤

小海豹身上长着厚厚的茸毛，看起来很可爱。想要呈现海豹茸毛的效果，可以用短笔触来表现，掌握好笔触的浓淡，就能轻松呈现出毛茸茸的感觉。

成年后的海豹会脱掉身上的毛，呈现出光滑的皮肤，可以用橡皮擦和棉花棒来擦拭身体边缘处，这样能增添反光，呈现自然的光泽效果。

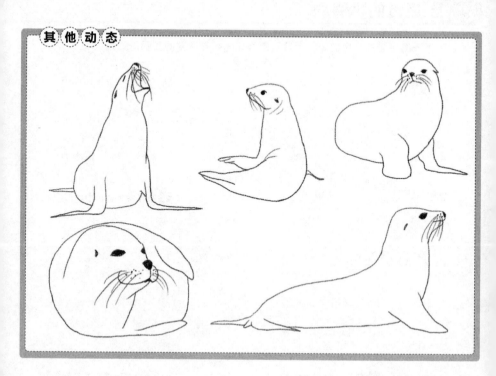

其 他 动 态

**开屏的孔雀**

　　动物园里什么动物最美丽，自然是美丽的孔雀了。看着孔雀骄傲地展示它美丽的羽毛，是不是很想把它画下来呢？

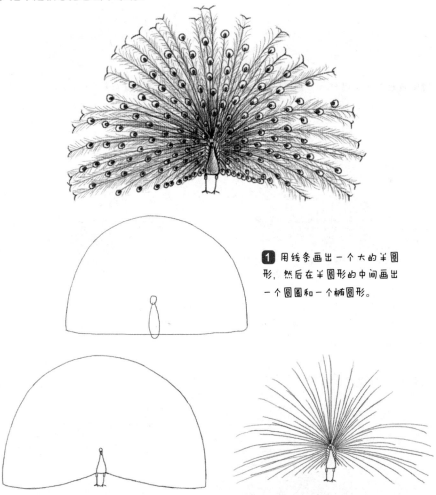

**1** 用线条画出一个大的半圆形，然后在半圆形的中间画出一个圆圈和一个椭圆形。

**2** 在刚才线稿的基础上，勾勒出孔雀的身体及腿部。

**3** 依照半圆的形状，由中间向外侧画出长短不一的线条，注意在身体附近可以多画一些比较短的线条，使其看上去比较多；而最长的线条可以少一些，而且长线条之间的间隔也要大些。

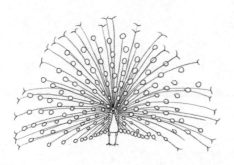 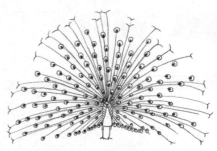

**4** 在孔雀的羽毛上画出大小基本一致的椭圆形，注意密度要合适，不能太密，也不要太疏。

**5** 在椭圆形的下方涂上颜色，记住上面要留白，这样简单的上色就让孔雀羽毛上的斑纹很好地呈现出来了。

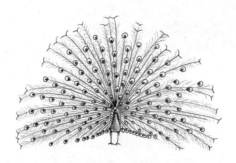 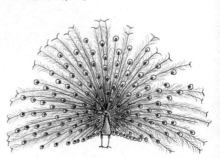

**6** 用比较细的笔触在羽毛的周围画上细的毛发，这样羽毛毛茸茸的质感就轻松地呈现出来了，再简单地给孔雀的身体涂上颜色。

**7** 为了增添羽毛厚实的效果，可以用大笔触在孔雀身体的周围涂上一层颜色，这样内深外浅的感觉就出来了。

**其 他 动 态**

**游窜的鲤鱼群**

从小我就最爱公园荷塘里那些美丽活泼的锦鲤了，看着它们优美的姿态，喜欢它们身上神秘的斑纹，是不是很好看呢？

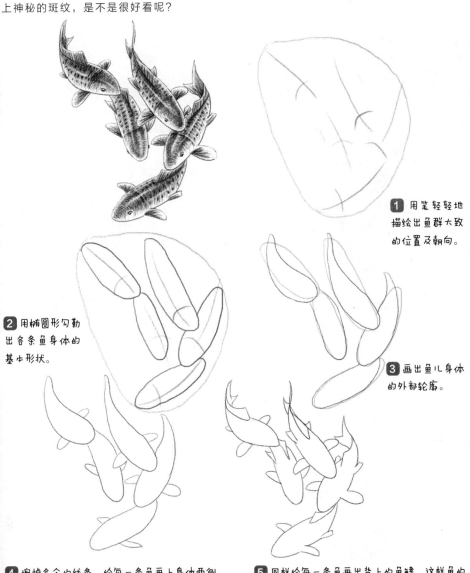

**1** 用笔轻轻地描绘出鱼群大致的位置及朝向。

**2** 用椭圆形勾勒出各条鱼身体的基本形状。

**3** 画出鱼儿身体的外部轮廓。

**4** 擦掉多余的线条，给每一条鱼画上身体两侧的鱼鳍。

**5** 同样给每一条鱼画出背上的鱼鳍，这样鱼的身体大致就呈现出来了。

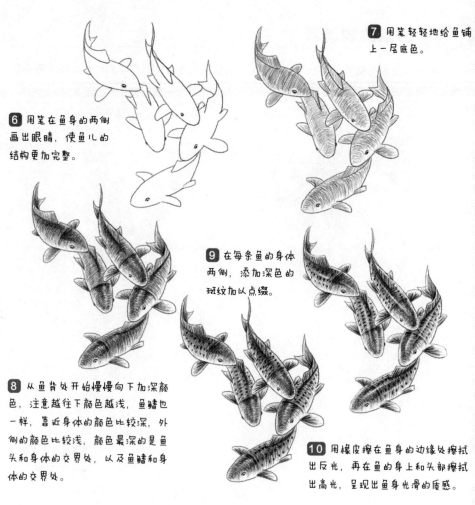

**7** 用笔轻轻地给鱼铺上一层底色。

**6** 用笔在鱼身的两侧画出眼睛，使鱼儿的结构更加完整。

**9** 在每条鱼的身体两侧，添加深色的斑纹加以点缀。

**8** 从鱼背处开始慢慢向下加深颜色，注意越往下颜色越浅，鱼鳍也一样，靠近身体的颜色比较深，外侧的颜色比较浅，颜色最深的是鱼头和身体的交界处，以及鱼鳍和身体的交界处。

**10** 用橡皮擦在鱼身的边缘处擦拭出反光，再在鱼的身上和头部擦拭出高光，呈现出鱼身光滑的质感。

**其他动态**

## 昆虫园

　　美丽的花园里不仅有一朵朵绽放的鲜花，同样也有五彩缤纷的昆虫，带着可爱的"弟弟妹妹们"一起追逐美丽的蝴蝶，是不是很有趣啊！

玉带凤蝶

青斑蝶

大白斑蝶

其 他 动 物 及 动 态

**拓展小手工1 生日立体卡片**

好朋友的生日快到了，送给她什么礼物才有意义啊？当然是手工制作的生日卡片了，快来画出她的属相，给她一个意外的惊喜吧！

生日卡片还是自己亲手制作的最能表达心意，不仅独一无二，而且也能增进友情。我们一起来做一张立体生日卡片吧！

**1** 将有硬度的白色长方形卡纸对折，制作出折痕。

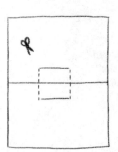

**2** 用剪刀剪开虚线。

**3** 把上半边卡片向上提起。

**4** 按照图上的样子画上美丽的图案。

**5** 用另一张纸画出小猪的轮廓。

**6** 给小猪涂上颜色，并且剪下备用。

**7** 把做好的小猪图形贴在凸出的卡纸上，再涂上颜色就制作完成了。

蝴蝶标本

还记得学生物时，老师让我们回家制作蝴蝶标本的功课吗？现在拿起笔把标本的制作过程画下来吧。

**1** 把蝴蝶小心地放在透明口袋中并将蝴蝶的身体整理平展。

**2** 准备好一个平整的纸板和小钉子。

**3** 将钉子从蝴蝶的腹部插入，将蝴蝶固定在纸板上。

**4** 用镊子或钉子把蝴蝶的翅膀向四周拉伸。

**5** 把标本放进烘干箱，烘上10～20分钟。

**6** 把标本放入玻璃或者木质的相框中保存。

其 他 动 物

# 随堂测验 给动物穿上衣服

看到街上可爱的狗狗们穿上可爱的衣服是不是显得很萌？你不妨也给自家的小狗画一套衣服吧。

画衣服的时候，尾巴部分一定要留出来

穿上衣服的位置

一些好玩的宠物服饰

圆形眼镜

星星图案的三角领巾

一般的宠物服装都表现在躯干部位，这样可以让宠物活动起来比较灵活，一般来说，虚线部位的范围就是狗狗穿衣服的位置。

好玩的帽子和大大的蝴蝶结

穿上衣服的狗狗是不是很可爱呢？

## 自己动手来给狗狗画衣服

# 第**3**天
## 代替相机画出活力动态

### LESSON 6
## 画娃娃如同导演选角

相信喜爱画画的你们，都深受可爱的动漫人物的影响吧？每一个人都会有自己喜欢的人物形象，现在我们可以自己拿笔，画出身边的朋友，看他们在你的画里是什么角色。

# 6.1 先从脸蛋开始画起

要想画好人物，就要从人物的脸蛋开始。只要你掌握了大体的画法，然后通过你的想象力，说不定可以设计出可爱的卡通形象呢！

## 6.1.1 脸型、发型体现个性

人的脸型基本上可以按几何图形来绘制，这样可以更方便地了解人物的脸型特征。下面就给大家介绍几种吧！

**圆形脸**

胖胖的圆脸适合可爱的女生。

**方形脸**

方形脸看起来酷酷的，很适合男生。

**倒三角形脸**

尖尖的三角形脸很适合那种刻薄的人。

**正三角形脸**

像饭团的正三角形脸很适合胖胖的妈妈。

**葫芦形脸**

夸张的葫芦形脸是最适合胖胖的男孩子的脸型了。

**梯形脸**

奇怪的梯形脸适合喜欢搞怪的男孩子。

刚才大概讲了脸型，下面就说说发型吧！发型可是表现人物性格和职业很重要的特征，看看下面的例子吧！

**头发**

**其他发型**

恬静温柔的长发

朴素干练的短发

直爽轻快的短发

甜美可爱的丸子头

性格外向的爆炸头

俏皮利落的短发

可爱的妹妹头

文静甜美的斜刘海

人们常说眼睛是心灵的窗户，眼睛对我们很重要，它最能表达自己内心的想法，只要你抓住特点，再发挥想象力来表现，就会发现眼睛很有趣哦！

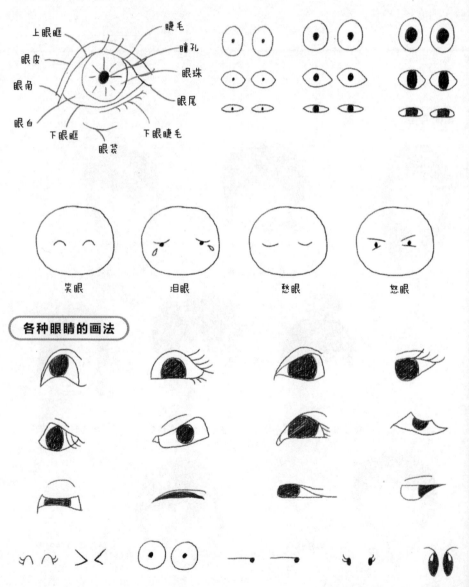

笑眼　　泪眼　　愁眼　　怒眼

**各种眼睛的画法**

充满个性的鼻子和灵活的嘴巴，相信大家都不会陌生。现在给大家介绍一下它们的特点，你肯定能很快掌握的。

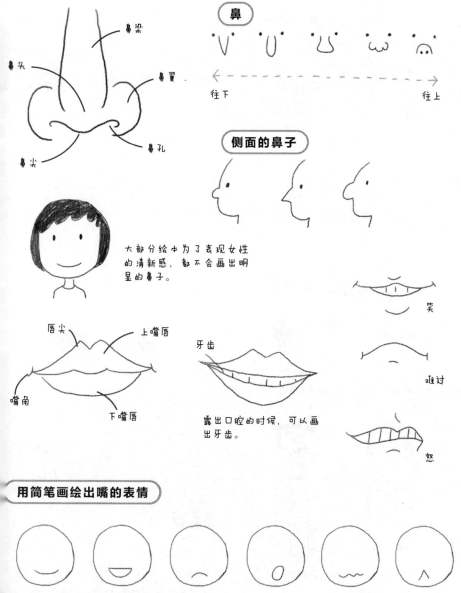

鼻梁

鼻头

鼻翼

鼻孔

鼻尖

鼻

往下　往上

侧面的鼻子

大部分绘本为了表现女性的清新感，都不会画出明显的鼻子。

笑

唇尖　上嘴唇

嘴角

下嘴唇

牙齿

露出口腔的时候，可以画出牙齿。

难过

怒

**用简笔画绘出嘴的表情**

眉毛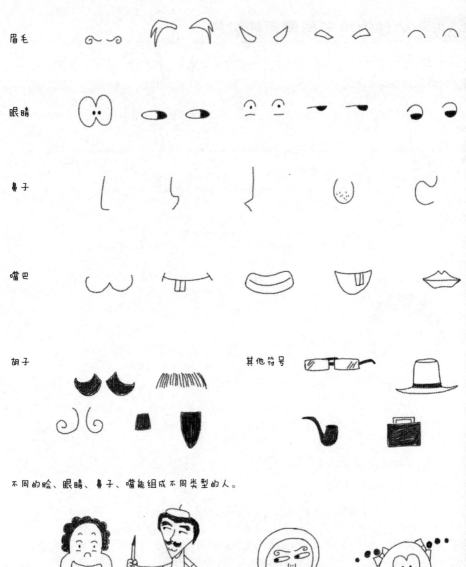

眼睛

鼻子

嘴巴

胡子　　　　　　　　　　其他符号

不同的脸、眼睛、鼻子、嘴能组成不同类型的人。

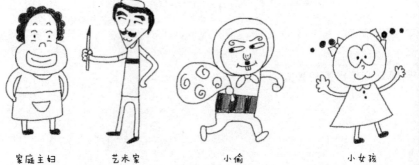

家庭主妇　　　艺术家　　　　小偷　　　　小女孩

## 记住这些表情就能举一反三

人物的表情有很多，如果你能很好且有效地加以运用，会给你带来很大的惊喜哦！

### 三种基本的表情

高兴 　　　　　　　　　　生气 　　　　　　　　　　哭泣

嘴角微笑 　　　　　　　眉头和嘴角朝下 　　　　　眉梢和嘴角朝下

眼睛眯起 　　　　　　　眼睛眯起 　　　　　　　眼角朝下，有泪滴

嘴巴大张 　　　　　　　脸蛋发红，咬牙切齿 　　嘴巴大张，眼泪不断

### 冷静和惊讶的表情

眼睛和嘴巴眯成一条缝 　　　　　　　眼睛和嘴巴都呈椭圆形

## 其他表情

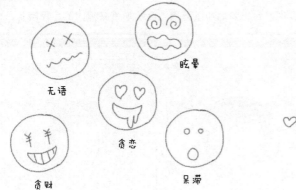

眩晕

无语

贪恋

贪财

呆滞

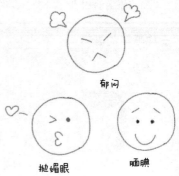

郁闷

抛媚眼

腼腆

## 配合身体表达感情

欢快

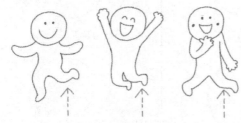

欢快的时候，身体四肢是向上移动的。

悲伤

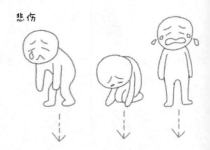

悲伤的时候，身体四肢是向下垂的。

气愤

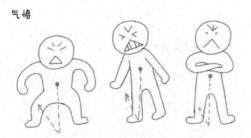

气愤的时候，四肢会习惯性地张开。

惊吓

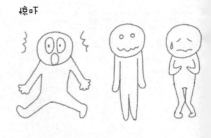

受到惊吓的时候，四肢会比较僵硬。

头部的运动同样也伴随着视线的变化，看看下面的图例，你就能看出她们之间有什么地方是不一样的。

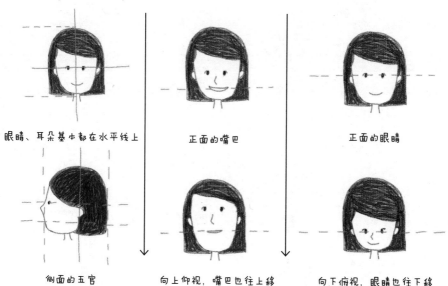

处于正常水平线的头部

眼睛、耳朵基本都在水平线上　　　正面的嘴巴　　　正面的眼睛

侧面的五官　　　向上仰视，嘴巴也往上移　　　向下俯视，眼睛也往下移

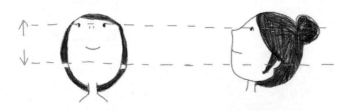

由于头部往上，不管是正面或侧面，整个五官都是在水平线上面的。

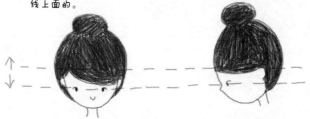

头部往下，不管是正面或侧面，整个五官都是在水平线下面的。

**拓展小手工** 设计自己的标志印章

　　小小的标志印章,可以为大家的生活带来无穷的欢乐,拿出工具让我们一起来制作和设计属于自己的标志印章。

**1** 准备橡皮擦、美工刀和彩色铅笔。

**2** 在橡皮擦的一面画出猫的轮廓。

**3** 画出猫的五官。

**4** 画出鱼骨。

**5** 画上星星。

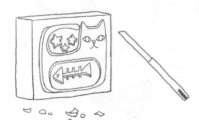

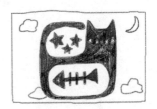

**6** 用美工刀把多余的地方割掉。

**7** 给印章涂上色就做好了。

**其他印章**

# 6.2 抓住关键点画全身

说到最复杂的结构恐怕就是人体了，大多数人都对画人体感到恐慌，感觉结构复杂，难画。其实当你掌握好人的每个关节点后，就不认为有多难画了。

## 6.2.1 关节就是关键点

人物要运动，离不开身体的每一处关节，同样在绘画中如果要学习画人物，就必须知道人体的关节点在哪里。

手肘的关节是前臂和上臂的衔接点，通过关节的角度变化便能画出手臂大幅的运动姿态，而前臂只能向内弯曲。

手腕的关节，可以让手掌自由地来回转动，它也是手部动作的关键点。

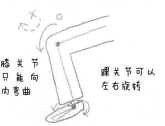

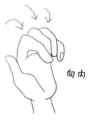

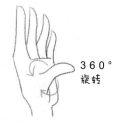

膝盖和脚腕的关节。

手指的中间关节，可以让手指向内弯曲。

大拇指的关节，可以让大拇指来回转动。

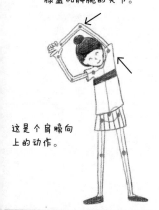

这是个肩膀向上的动作。

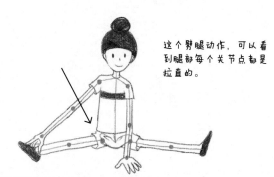

这个劈腿动作，可以看到腿部每个关节点都是拉直的。

在绘画中如何区分人物年龄是很重要的，而区分年龄最重要的因素就是人物的身高比例，仔细观察下面所列举的图例。

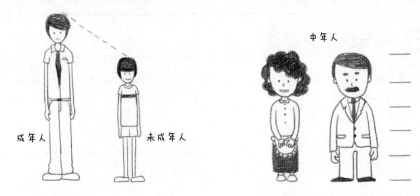

上图所示是成年男子和未成年男孩的身高比例，以上图来看成年男子比小男孩高了将近2个头。

中年男女因为身体机能的衰退，身高也会随着年龄的增大而逐渐变矮一点。

下面是女孩在各年龄段的身高比例图，可以看到从婴儿到高中，每个年龄段都会增高约1个头的高度。

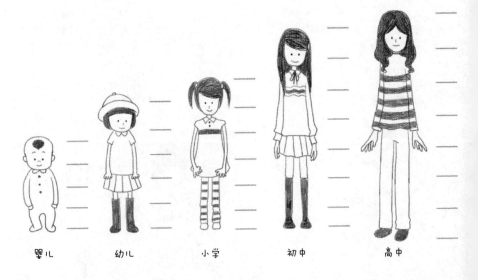

## 6.2.3 男人与女人身体的不同

在下面的图中将会为你详细描绘男人和女人之间身体的不同之处。仔细了解会让你在以后的绘画中，不会犯形体上的错误。

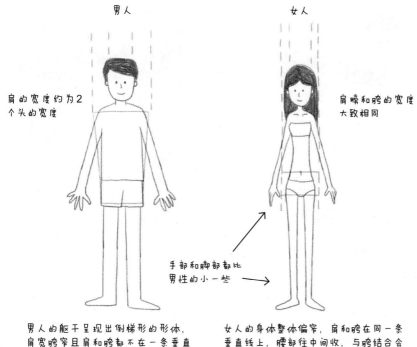

男人　　　　　　　　　　　女人

肩的宽度约为2个头的宽度

肩膀和胯的宽度大致相同

手部和脚部都比男性的小一些

男人的躯干呈现出倒梯形的形体，肩宽胯窄且肩和胯都不在一条垂直线上。

女人的身体整体偏窄，肩和胯在同一条垂直线上，腰部往中间收，与胯结合会呈现出梯形的形状。

### 男女的衣着

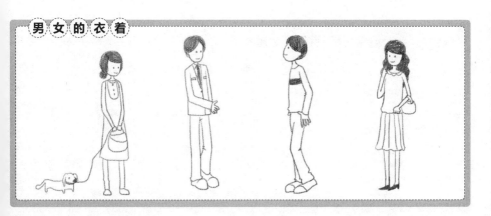

重心是指物体各组成部分所受重力的合力的作用点。在绘画时描绘出重心，这样画出来的人物才能保持稳定。

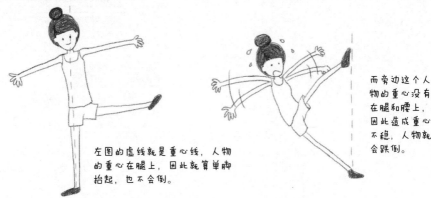

左图的虚线就是重心线，人物的重心在腿上，因此就算单脚抬起，也不会倒。

而旁边这个人物的重心没有在腿和腰上，因此造成重心不稳，人物就会跌倒。

这是一组捡东西的动作，注意灰色线，它表示重心的位置。

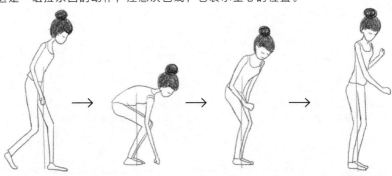

**其他动态**

**各种姿势**

生活中你会看到人们会摆出各种不同的姿势，这些姿势用现在流行的说法叫作"摆Pose"，用下面介绍的简单方法画出你喜欢的Pose吧！

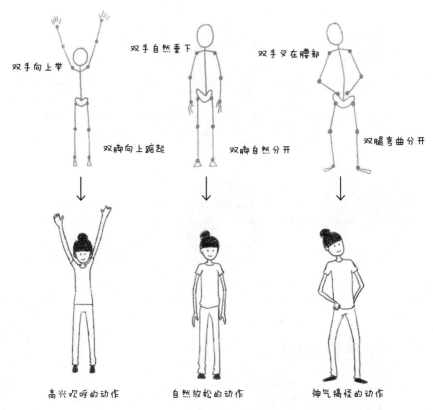

双手向上举　　双手自然垂下　　双手叉在腰部

双脚向上踮起　　双脚自然分开　　双腿弯曲分开

高兴欢呼的动作　　自然放松的动作　　神气搞怪的动作

**其 他 姿 势**

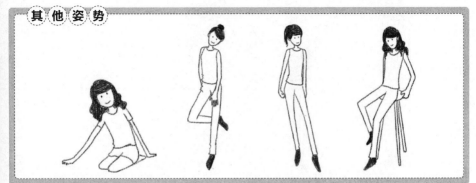

## 拓展小手工 男女老少都能画

如果你不知道怎样画好男女老少，就来看看下面的图如何为你分析他们的特点，只要你掌握好他们的特点，就能轻松搞定。

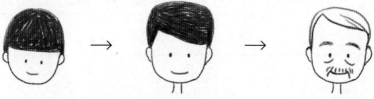

男孩的脸上下距离短，头发呈典型的锅盖形，整个头部呈圆形。

青年男性的发型是偏分保守型，而脸部的上下距离也拉开了。

老年男性的发量偏少，发际线向上移。脸上有眼袋和胡子，嘴角下垂。

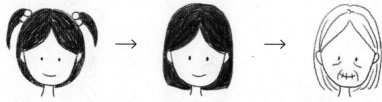

女孩的发型偏可爱，而脸部和头型都偏圆形。

青年女性的发型显成熟自然，脸部比小女孩的要长些。

老年女性发际线上移，发色淡而且发量少。眼睛下面有眼袋，嘴角下垂，嘴唇有纹路。

### 各年龄段人物的衣着和体型

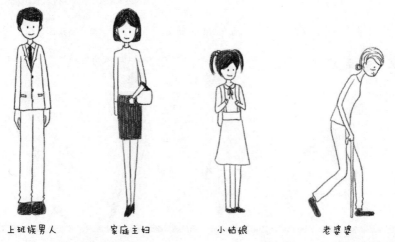

上班族男人　　　家庭主妇　　　小姑娘　　　老婆婆

# 6.3 服装造型搭配出新意

把服装搭配也运用在绘画里，这是不是很有趣？发挥自己的想象力，把生活中的事物运用到绘画里，这就是艺术来源于生活且高于生活的表现。

## 6.3.1 潮男潮女萌小孩

看看下面三个人物的服装搭配是不是你喜欢的呢？

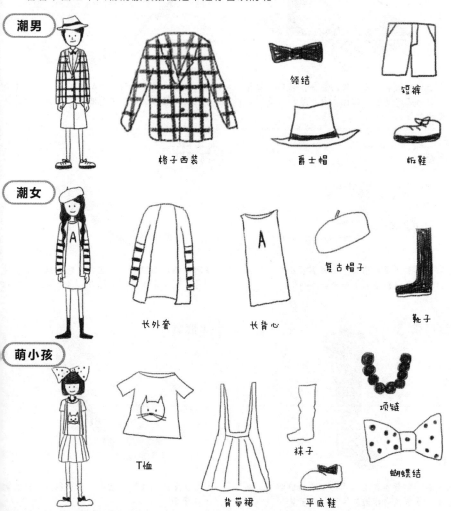

**潮男**

格子西装　　领结　　短裤　　爵士帽　　板鞋

**潮女**

长外套　　长背心　　复古帽子　　靴子

**萌小孩**

T恤　　背带裙　　袜子　　平底鞋　　项链　　蝴蝶结

每个人都缺少不了鞋子，而市面上的鞋子种类太多了，但是不同的鞋子有着不同的特点，适合不同个性的人穿着。

### 运动鞋

时尚的运动潮鞋是青少年的最爱，特别是男生们，它代表了活力、酷炫、自由等所有年轻人最爱的标签。

### 皮鞋

皮鞋的最大特点是耐磨、耐穿。由于是经典的款式，很适合成熟的男性穿着，是西装的最佳搭配单品。

### 凉鞋

凉鞋是夏季的最好选择，简单舒适的款式，适合追求自由、舒适的年轻男女。

### 高跟鞋

优雅高挑的高跟鞋，最适合成熟有魅力的女性穿着，可以突显女人的魅力，将女人味散发到极致。

### 高筒靴

高筒靴一般是由皮革制作的，有种狂野不驯的感觉，适合活力四射的年轻女孩穿着。

### 平底鞋

朴实甜美的平底鞋，适合文静、甜美、温柔的女孩穿着。

## 6.3.2 为时髦搭配饰品

时尚的女孩子当然不会忘记饰品的搭配，不要小看了这些简简单单的饰品，只要你搭配得当，就会起到画龙点睛的作用哦！

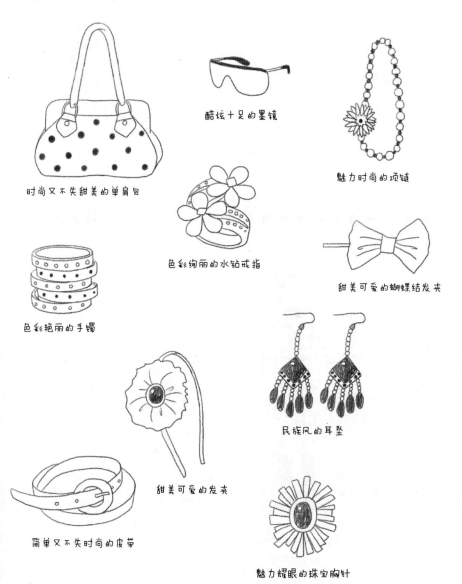

酷炫十足的墨镜

魅力时尚的项链

时尚又不失甜美的单肩包

色彩绚丽的水钻戒指

色彩艳丽的手镯

甜美可爱的蝴蝶结发夹

民族风的耳坠

甜美可爱的发夹

简单又不失时尚的皮带

魅力耀眼的珠宝胸针

## 拓展小手工　服装手札

　　喜欢手工的女孩子，自己可以亲手制作一个只属于你自己的服装手札哦！把画好的衣服款式粘贴在笔记本里，这可是很有趣的！

准备一张卡纸。

在卡纸上画出自己喜欢的任意服饰。

　　用剪刀把画好的衣服剪下，并将衣服按照自己的喜好组合好，用胶水粘贴在画好的人物身上，同比例的人物最合适哦！这样手绘服装手札就完成了，动手试试吧！

# 6.4  人物一定要有个性

人们在绘画时处处要讲究有趣可爱，这其实就是丢弃过去一板一眼的画法，只要灵活掌握动态再加以发挥，这种个性化的人物很容易被画出来。

## 6.4.1  动植物拟人化

把无聊的动植物拟人化，有没有想过啊？只要你肯动手尝试这些有趣可爱的卡通形象，一点都难不倒你。

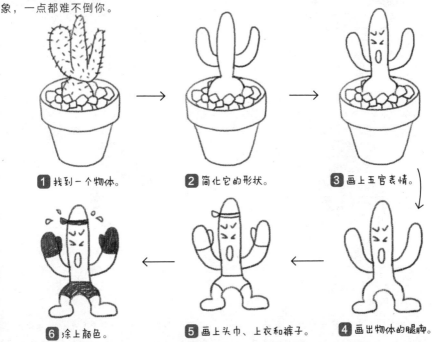

**1** 找到一个物体。　　**2** 简化它的形状。　　**3** 画上五官表情。

**6** 涂上颜色。　　**5** 画上头巾、上衣和裤子。　　**4** 画出物体的腿脚。

其 他 拟 人 的 动 物

# 6.4.2 局部夸张化

喜欢看漫画的同学，是不是常常被漫画里面人物夸张的动作所吸引啊，其实这种局部动态的夸张的确可以强化人物的表情。

夸张人物的嘴巴造型，表现极度高兴的样子。

眼睛放大，可以更好地表现出人物的心情。

夸张耳朵的造型，给人的感觉很是可爱搞笑，很有趣。

夸张食指的造型，把要突显的地方更好地表现出来。

夸张地表现肱二头肌，不仅突显了要表现的地方，更为画面增添了趣味性。

## 拓展小手工 设计奇幻角色

喜欢天马行空般幻想的你，给自己设计一个奇幻角色吧！实现自己的英雄梦，看看自己想要成为谁？

要是能变身超人去拯救世界就好了。

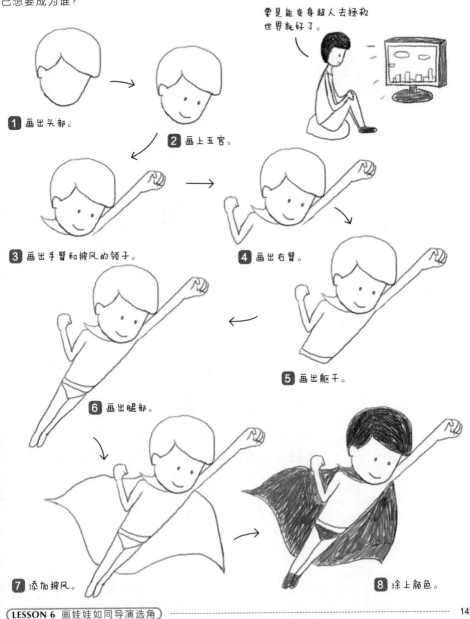

**1** 画出头部。

**2** 画上五官。

**3** 画出手臂和披风的领子。

**4** 画出右臂。

**5** 画出躯干。

**6** 画出腿部。

**7** 添加披风。

**8** 涂上颜色。

# 随堂测验 人与自然的自由幻想画

现在尽情发挥自己的想象力，把自己与大自然很好地融入在一起。下面是一幅未完成的画，拿起你的笔给这幅画添加上自己的想法吧！

第 3 天

# 验收成果

## 作品1 把小小装饰变成艺术品

真的是好神奇啊！平时看起来简简单单的装饰品，只要用心地制作，就能把它变成经典好看的艺术品，真是太神奇了。

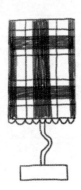

### 灯罩

花纹简单的布匹，平时可以做手帕、衣服、包包等日常用品，其实用这种格子布匹做一个灯罩，就可以把单调的台灯装饰成为精美的艺术品。

### 冰饮

一把小小的装饰伞，乍一看可以说可爱有趣，但是精明的人们发现把它插在饮料杯壁上，却呈现出一种不同的风情，不仅仅是装饰，完全把这杯饮料变成艺术品了。

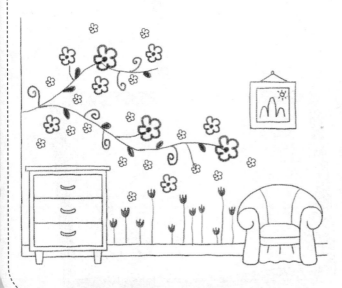

### 墙纸

随着时代的发展，过去那种复杂样式的墙纸，已经让现代的人们厌倦了。如今新一代的绘图墙纸，可以满足人们个性化的需要，并且还能根据屋子的主题改变个性图案，可以说如今的墙纸已经超出了装饰的概念。

## 作品2 充满回忆的超萌小插画

　　回想过去读书的日子，最喜欢看到笔记本里那些可爱的小插画，这些可爱的小插画伴着我度过快乐的少年时代。

简单的图案就能
勾画出一幅温馨
的画面。

你还可以根据自己的想象
力做一些手工贴图，再搭
配绘画，可以让图看上去
更丰富、更有趣。

同样也可以运用插画来
制作出立体卡片等手工
作品。

## 作品3　敲门前可以看到的涂鸦留言条

　　每当看到门前的留言条，是不是给人很烦躁的感觉，其实只要随手涂鸦几笔，就能让看到的人心情放松，还能很好地把要表述的事情传达给观看的人。

可爱形象的涂鸦留言条

令人感动的涂鸦留言条

生动有趣的涂鸦留言条

个性随意的涂鸦留言条

可爱的涂鸦留言条

**外出时的便携记事本**

当你外出工作的时候，都会带上一个记事本吧？当你看到有趣可爱的图案是不是就算再枯燥的工作你也能轻松搞定呢？

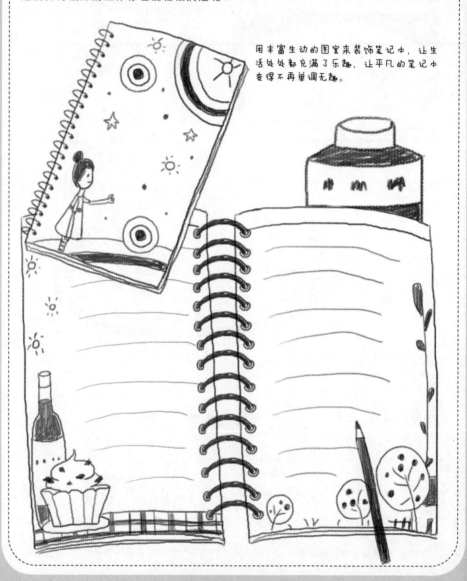

用丰富生动的图案来装饰笔记本，让生活处处都充满了乐趣，让平凡的笔记本变得不再单调无趣。

现在形形色色的包装纸袋真的很多，是不是都不是你自己最满意的？其实可以发挥自己的创造力，把自己想画的描绘在纸袋上，是不是很独特？

左边的纸袋是不是很生动有趣，简单并不复杂的图案，却显出温馨浪漫又不失童真的感觉，让纸口袋变得更有艺术感。

右图这种不规则的图案，不仅没有那种烦乱的感觉，反而是利用口袋形状的特点，乱中有序，加上有趣的图案搭配更是可爱至极。

左边的图案没有以上两幅图那样丰富多变，却是直接指明主题。简单明了的图案，少了花哨，却多了几分设计感，提升了纸袋的品位。

相信在生活中大家都会用到标签，如果你不想用商场里买到的普通标签，就动手制作属于自己的可爱标签吧！

话框标签1

手指标签

话框标签2

苹果标签

相框标签

小熊标签

## Q&A

# Q: 自动铅笔可以画画吗?

**A**: 可以的,只要你掌握好明暗关系,就算是自动铅笔,也可以画出你想要表现的效果。

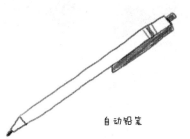

自动铅笔

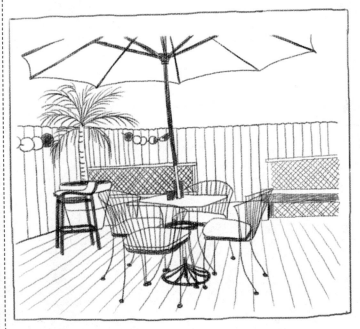

给个小小的意见,用自动铅笔绘画,最好是画出单线条的景物,如左图所示,更好地利用了自动铅笔的特点。

# Q：如何临摹才更好？

**A**：其实最好的临摹方法是先从简单的东西开始，然后在临摹的过程中逐渐掌握物体的明暗关系，并画出物体的质感。

现在就从苹果开始临摹吧！

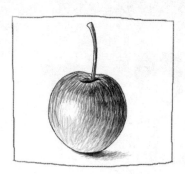

## 临摹苹果的步骤

**1** 画出一个正方形。

**2** 在正方形内部画出苹果的轮廓。

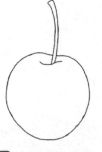

**3** 描绘出苹果的外形。

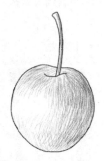

**4** 给苹果铺上大色调。

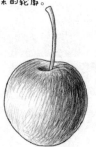

**5** 画出大概的明暗关系。

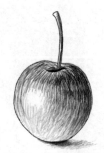

**6** 深入刻画，再用橡皮擦擦出高光。

# Q：东西太多不知如何下手？

A：单个物品很简单也很好画，可是要画的静物变多了，怎么办？其实很简单，只要分清楚前后左右的次序，在画线稿的时候把握住就行了。

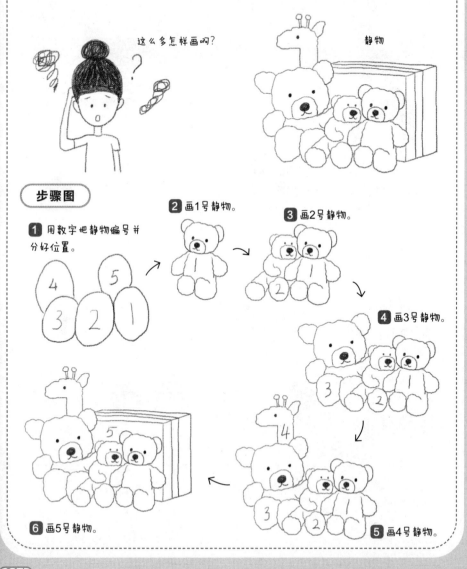

这么多怎样画呀？

静物

**步骤图**

1 用数字把静物编号并分好位置。

2 画1号静物。

3 画2号静物。

4 画3号静物。

5 画4号静物。

6 画5号静物。

# Q: 无法静下心来画画怎么办？

**A**: 当你无法静下心来的时候，就不要再画下去了，最要紧的是放松一下心情，然后再接着画画，只有这样才能创作出好作品。

好烦啊，怎样都画不好。

好美哦！

背上书包出门一趟转换心情。

听自己喜爱的音乐调节心情。

狮狮真乖！

与自己的宠物玩耍，让心情变得更好。

哈哈……

看喜欢的电视节目。

哈哈……

好好笑哦！

跟好朋友出门逛街。

# Q：涂鸦和绘画的区别是什么？

**A**：其实涂鸦和绘画很好区分，涂鸦是比较随性的，具有强烈的个人色彩；而绘画是比较细腻而深刻地描绘事物，讲究功底。

都是画画，喜欢不喜欢，这要看每个人的喜好了，我还是比较喜欢涂鸦。

那是涂鸦好还是绘画好呢？你比较喜欢哪一种？

涂鸦可以锻炼一个人的想象力和创作力哦！

我还是喜欢绘画，可能是女生的缘故，喜欢细腻的绘画风格，让人能细细地品味。

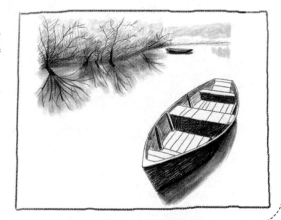

# Q：怎样画出自己的风格？

A：画出自己的风格是需要花时间的，只有多画多看，你的画技才能提高，画技提高了自然就有了自己的想法，这就是你自己的风格。

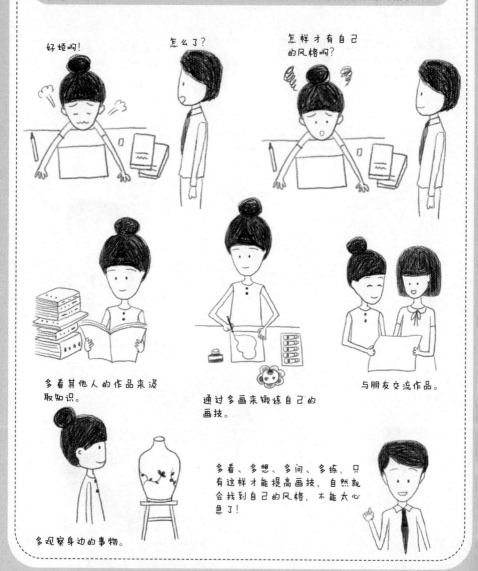

好烦啊！

怎么了？

怎样才有自己的风格啊？

多看其他人的作品来汲取知识。

通过多画来锻炼自己的画技。

与朋友交流作品。

多观察身边的事物。

多看、多想、多问、多练，只有这样才能提高画技，自然就会找到自己的风格，不能太心急了！